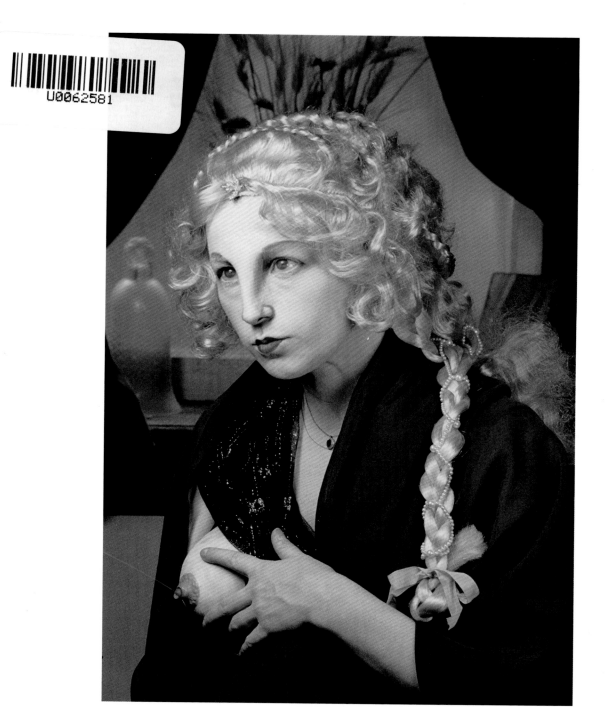

# CINDY SHERMAN

## 辛迪·舍曼

著：［英］保罗·穆尔豪斯　　译：张晨

广西美术出版社

PHAIDON · FOCUS　费顿·焦点艺术家

# 文化之外

辛迪·舍曼（Cindy Sherman，1954—　）广泛被认为是当代世界最前沿的艺术家之一，她所展示出的成就充满矛盾，因为虽然舍曼经常使用相机作为工具，但她并不是一个传统意义上的摄影师。她是从 1970 年开始获得人们普遍认可和熟知的那一代先锋艺术家中的成员，他们的作品涉猎所有媒介并且彻底地颠覆了艺术的本质和功能。

在 20 世纪 60 年代，美国抽象印象主义艺术家把现代美学推向了极致。画家们如马克·罗斯科（Mark Rothko，1903—1970）、巴内特·纽曼（Barnett Newman，1905—1970）和杰克逊·波洛克（Jackson Pollock，1912—1956）等都拒绝描绘现实已认知的世界，取而代之的是，他们用颜色和抽象的形状传达私人的、内在的感受和想象。在接下来的十年里，整个美国和英国发展起来的波普艺术运动却完全拒绝这种方式。在美国，波普艺术的领袖是安迪·沃霍尔（Andy Warhol，1928—1987）、罗伊·里奇特斯坦（Roy Lichtenstein，1923—1977）、克莱斯·奥登伯格（Claes Oldenburg，1929—　）和詹姆斯·罗森奎斯特（James Rosenquist，1933—　）。他们创造了全新的具象艺术来探究由大众媒介和流行文化价值所带来的社会变革。舍曼与罗伯特·隆戈（Robert Longo，1953—　）、巴巴拉·克鲁格（Barbara Kruger，1945—　）、舍瑞·莱文（Sherrie Levine，1947—　）和理查德·普林斯（Richard Prince，1949—　）等这些当代艺术家们一起拓展了波普艺术与当代世界"样子"之间的联系。为了回应这个充斥着各种媒介生成的图片的社会，他们探索影院、电视、广告、杂志、报纸、宣传页还有其他出版物所能造成的冲击和影响，以及它们是如何改变人们对自己和周围环境的认识。

舍曼的作品被一些评论者形容为"后现代主义"（postmodern），后现代主义并不是在艺术中发展个人表现的新方法，而是引用和探索已经存在的艺术类型。她回避了使用绘画、雕塑或者素描的方法，而是选择使用摄影。相比之下，这涉及呈现都市存在的更寻常的方式，尤其是那些已经通过大众媒介进入公共意识的东西。舍曼自己评价说："我希望创造一些文化之外的东西。"

摄影提供了一种更加可接近的视觉语言和更紧密地与日常现实的联系。舍曼用相机质问现代生活中的视觉线索，从电影、电视、服装杂志到色情作品。她评论这些资源并灌输它们以无可预料的、谜一样的意义。如今她那些独特的先锋艺术作品以一种前所未有的方式延展了摄影的语言和潜力。

◀ 辛迪·舍曼，2005 年。

# "你认为它意味着什么？"

## 带着相机的艺术家

辛迪·舍曼 1954 年出生于新泽西州格伦岭，在长岛的郊区亨廷顿地区长大。进入纽约州立大学布法罗学院后，在那里学习绘画和摄影。早在学生时期，她就非常专注于描绘她自己的形象，这在她使用镜子创作的几幅生活自画像中体现得非常明显。紧接着她开始抛弃绘画的形式全身心投入摄影。但在以她自己为模特的成熟的影棚摄影作品中还是可以找到绘画构图的痕迹。舍曼的第一个摄影个展是 1979 年在纽约州布法罗市的独立艺术空间"厅墙"（Hallwalls）举办的，此艺术空间也正是由舍曼、合作伙伴罗伯特·隆戈和他们共同的朋友查理·克劳夫（Charlie Clough）合伙创办的。

[1]

说摄影是舍曼的创作手段没错，但是如果称她是摄影师那就大错特错了。从一开始她对于把摄影本身看作一个目标的兴趣就极小，不像著名的摄影师们如：欧文·佩恩（Irving Penn，1917—2009）和曼·雷（Man Ray，1890—1976），他们的摄影主题也是人像，但舍曼并不关注于开拓摄影或者印刷工艺这一方面。直到今天，她仍然使用普通的商用打印机制作作品，因为她认为相比图像的技术质量，作品的力量和深度才是意义的承载者。舍曼把照相机看作工具，对于她来说，摄影是反映她创作的角色和情境最简单而有效的方式。也正是因此，舍曼应该被更恰当地理解为使用相机的艺术家而不是摄影师。讽刺的是，在拒绝绘画和雕塑作为表达方式之后，舍曼却在艺术的范畴内使她的图像充满了说服力和可信度。

[25—32]
[3,24]

[2,54]

1970 年后许多年轻艺术家都开始质问充斥在现代日常生活中的图像与符号，舍曼也是其中之一。舍曼的方法是直接挪用大众媒介的惯例。她的无题电影剧照系列涉及 20 世纪40—50 年代电影的视觉语言。特别是好莱坞电影导演比如阿尔弗雷德·希区柯克（Alfred Hitchcock，1899—1980）的电影。同时作品还会涉及 B 级片、黑色电影、欧洲电影，尤其是著名的法国新浪潮和意大利超现实主义中的形象、风格和故事线。刚开始，舍曼的艺术充斥着强烈的电影质感，后期她的作品延展并更新了媒介关联的范围。电视和杂志中的时尚和色情作为体裁模式全暗含在作品中，但这其中几乎不涉及任何特定的引用。尽管她的作品与许多现存的视觉文化都相关联，但是满足她想象的并不是特定的引用，而是那些摄影对象的风格、质地和感受。

舍曼在同时代人中占据了独特的地位。当后现代主义者使用一系列不同的策略从制成品中去除自身，尤其是对现有材料进行引用时，舍曼则通过把自己看作创造过程中的中心来定

◀ 辛迪·舍曼，1990 年。

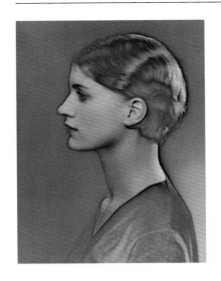

1
曼·雷
《李·米勒》（*Lee Miller*），1930 年
明胶银盐版印制的黑白照片
26.7 cm×20.6 cm（10½ in× 8 ⅛ in）
The Museum of Modern Art, New York

义和实现她自己的独特视野。在她的实践中相机取代笔刷，那么她的身体，在某种意义上说就是表现概念的画布。在完成无题电影剧照系列之后，舍曼开始在专门工作室创作，这便于她在整个创作过程中以她自己为模特、导演、灯光师和摄影师。本质上说，舍曼创造角色，利用化妆、服装、假体和面具来进化和填充不同的虚构角色。有时，她会添加道具，利用背景投影或者当今的数码方法制造一个语境的幻觉或者是超越工作室表象的背景，用镜子构成自己的伪装和位置的设定，并通过遥控完成拍摄过程。在很多场景中，她完全依靠模特造型和舞台设置使自己的身份隐藏于这些生动的画面中。总的来说，她是作品的中心，她的宇宙似乎是以一系列想象出的世界的图像为表现形式，并不是通过镜头前艺术家的身体和镜头后面作为首席摄影师的真实自我，而是通过她把自己化作各种不同的虚拟角色来实现。

从一个更宽广的社会角度来看，文化批评者汤姆·沃尔夫（Tom Wolfe）认为舍曼作为战后的一代人，她作品中对个人图像与外形编造的涉及可以被看作是在反抗自恋的社会风气。1970 年他创造了"自我的一代"（Me generation）这个词来唤起弥漫在整个美国社会的自我涉入和自我实现的氛围。

## 角色的发展

35 年来，舍曼创作了很多跨度非常大的系列作品。每一个系列作品都聚焦于特定的主题，这些主题有些是新开发的视觉传统，有些是创造的角色。从 1975 年到无题电影剧照系列完成的 1980 年，这 5 年间她只选择黑白摄影的方式。在舍曼的早期作品中她的主题相对"正规"（normal），因为都是关于可辨认的日常情境。虽然她使用的化妆和服饰有时非常戏剧化，但总体上还是比较正规。在 1980 年后她开始转向彩色摄影，原本的常规形象被那些

非传统的外貌和举止都显得更加躁动不安的形象所代替。在他们凌乱、悲伤，或忧郁的漫不经心中，制造了一个显著不同的感性氛围。1985 年后，舍曼增加了假人体、怪诞的面具和玩偶以及精巧的混乱场景等东西来制造另外一种截然不同的情境。恐怖、荒谬、暴力、性的堕落、衰亡都进入了舍曼的虚构世界中。填充着这世界的是可怕、荒谬和不幸的人类。2000 年后，舍曼的创作重新回归到可辨认的模式中，失业演员、阴险的小丑、老去的社会名媛，看上去似乎在传达信息的同时也隐藏了复杂的感情和心理上的高深莫测。当然，并不是所有作品都这么阴暗和忧郁，在壁画系列作品（2010 年）中，舍曼对过去的放纵角色进行了颇具玩味的探索。

舍曼创造的角色都带有极强的表现力，具有丰富的视觉性，体现出艺术上的深刻和老练。有的时候，她甚至会表现出过量的、有点矫揉造作的喜悦。从更深的一个层次来看，她总是沉浸在化妆、服装、场景的布置和视觉转换中，这种对细节的专注在表现她观念的总体戏剧性这一点上扮演了至关重要的角色，根源于伪装、掩饰和一种显而易见的粉饰。舍曼的艺术方法是一层套着一层的：从角色的塑造到他们在摄影作品中的呈现，再到她对大众媒介方式的涉及。最后呈现出来的作品毫无疑问扣人心弦，在视觉上令人感到着迷、易接近的同时又带有一点高深莫测。这种难以捉摸总是会引来批评意见和对舍曼作品所表达意义的误解。所以在检视这些个人作品的更多细节之前，我们必须要先问一个问题：这些醒目的图像是如何被理解的？

不难想象，舍曼的艺术与角色扮演深刻地联系到一起，一些评论员和理论家开始把目光聚焦在身份问题上。舍曼对把自己转变为各种不同角色的迷恋已经被视为是对人人都具有的自我认知的一种检测。还有人把这当成是人们自我探索的一种证据。"身份诗学"（identity poetics）这个文学上的概念为这种解读提供了一种知识上的框架，它指的是作者的声音直接

2
让·吕克·戈达尔（1930— ）
电影《随心所欲》中安娜·卡里娜的剧照
1962 年

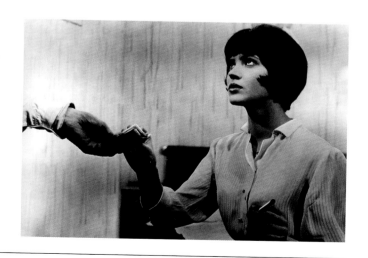

参与自我感知。另外一些人则声称舍曼自身的身份与理解她的创造无关，她的摄影站在具有自身虚构能力的位置上。然而还是有人从女性主义理论去看待舍曼的偏见，认为它们的价值和重要性是基于社会如何看待女性的。很多更深入的理论可能在某种程度上都导致对她艺术意义的一种欣赏。但与此同时，舍曼用一系列的理论反对这种对作品类型的极端归类和划分。在出版物《完整的无题电影剧照》（*The Complete Untitled Film Stills*，2003年）中，艺术家是这样评论自己的无题电影剧照系列作品："这种黑白Z级电影的风格……形成了这些角色的自我感知，并不是出于我对女性主义理论的知识。"在1997年的笔记中，她写道："理论，理论，理论……这似乎对我不起作用。"总的来说，舍曼的思想早已超越那些评论她的人们。

相较于很多争论中迂回的语调，舍曼自己的评论显然更加明晰和率直。她的立场异常简单，就是"事物不一定非要表达什么意思，你可以把不同的事物搅在一起，只是因为它们放在一起时看上去挺好"。对于这种令人消除敌意的言论，可以预见有人会批评说，请不要相信任何艺术家对他们自己作品的评论。然而他们忽略了，无视她的看法也是目光短浅的，尤其值得一提的是舍曼在《完整的无题电影剧照》中还提到她富于启发的童年回忆：

> 我不得不和我的父母去参加一个晚宴，当大人们在楼上聚会的时候，我在地下室兴奋地看着电视。我一边独自吃着晚饭，一边看着希区柯克的《后窗》（*Rear Window*），我喜欢所有关于吉米·史都华（Jimmy Stewart，又名詹姆斯·史都华——译者注）看着窗户的细节——对于这些角色你知道的并不多，所以你会试着去填充关于他们生活的片段。

[3]

大体上，这就是舍曼艺术的思想和脉络了。在希区柯克1954年这部精湛的电影里，他展现了一个简单的情境却产生了充满暗示和趣味的结果。由詹姆斯·史都华扮演的摄影记者杰弗瑞意外摔断了腿，在其漫长的恢复期间他只能坐着轮椅看向他公寓外的窗户。透过窗户，他可以不被发现地观察到对面公寓的住户。这些住户从远处被看到，又被一个矩形的视野所框住，他们只在日常生活中间歇性地出现在镜头里。渐渐地杰弗瑞开始扮演一个偷窥者的角色，为了了解人们和场景所呈现出的意义，他无法自持地去偷窥这些私人空间。最后，他的女朋友丽萨［由格蕾丝·凯利（Grace Kelly）扮演］也被吸引进入这个"游戏"中来，她命令道："告诉我你所看见的全部和你认为发生的事情。"

对事物如何假定和判断它们的含义，这是舍曼的摄影构建出来的一个困境。就像杰弗瑞所看到的无声场景一样，舍曼的图像也只是呈现了一个表面。语境之外，希区柯克的"窗"和舍曼的摄影所提供的场景和角色，要理解他们的天性，必须独自在视觉信息中去寻找线索

和解释。从这一角度看，舍曼作品的全貌就变得可见了，就像回应一种个人的艺术渴望，要去创造这些角色一样。他们生命和天性的细节都被抽离了，以待观者以自己的想象去填充。这种对事物外在的解码的过程有着深远的、普遍的重要性。外部的事物和深处无法被观察到的现实之间的鸿沟是一切存在的根本条件。我们不断地努力想要跨越这一道天堑。以这种方式来看，舍曼全部作品的虚构特性和它们外在的伪装都唤起了一个共同的人类难题：要理解生活，我们必须要从它的自我表现和我们社会生产的图像中去寻求解释。

3
阿尔弗雷德·希区柯克
电影《后窗》中詹姆
斯·史都华的剧照
1954 年

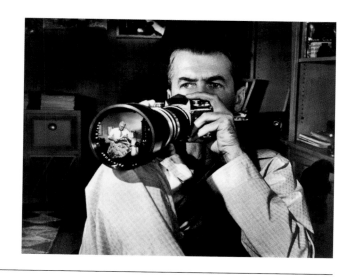

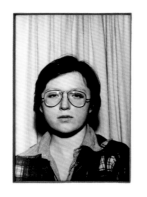 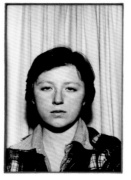  

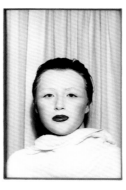 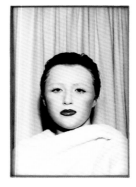 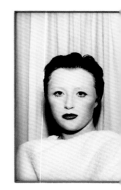

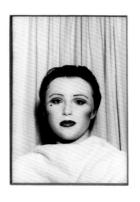 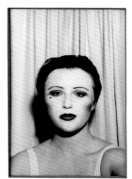 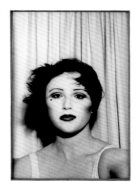 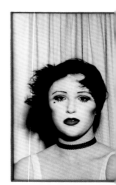

4
《无题 479 号》，1975 年
23 张手绘摄影
每幅 12 cm×8.8 cm （4 ¾ in×3 ½ in）
唯一版

这幅早期作品是舍曼艺术的主题宣言，作品以她自己为对象，不断变化的系列图片跟随着艺术家对其样貌特征的渐变操作。从一开始，外观和现实的关系就被质疑了。

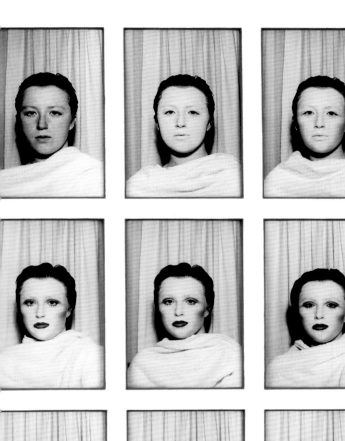
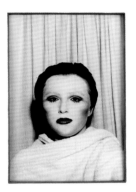
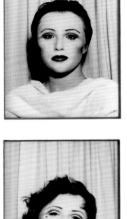
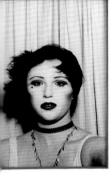
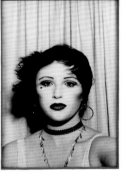
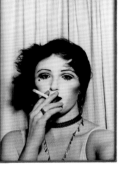
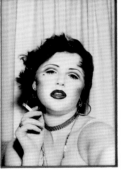

# 创造形象，1975—1980 年

当一个男演员或者女演员踏上舞台或者电影场景时，他们都明白他们必须表现出一个鲜活的个体的生动感觉，不仅仅是通过言谈，还有他们的外表。后者会是一个更有难度的工作，因为每个人都有自己独特的气质、记忆和经历，或者说复杂的心理。所有这些元素构成了个人的自我，然而它们又都十分难以捉摸或干脆就是隐匿的。表演者必须通过虚构一些可以把握的东西来给人一种有过这种内心生活的感觉。这个可以把握的东西就是外部的形象。因为观众只有通过看和听，通过视觉和听觉的信息来理解表演者所表达的形象。纵观舍曼的艺术成就，那些令人信服的证据都说明舍曼对人物特征的创造和探索不只是她发展的中心，她的这些探索并不得益于文字，甚至也不得益于图像，而是来自从一开始就使她深深着迷的外表和身份之间的张力。

## 这就是我

舍曼一直都保存着一本私人的影册《辛迪的书》（*A Cindy Book*），里面粘贴着她不同年龄的照片，从八九岁一直到大学时期，这些被保护在衬页里的快照展示着舍曼的婴儿、孩童时代，在假日，在学校或者与父母及朋友一起的时光。这些照片后，紧跟着几张展示着舍曼成人后在一些社交和正式场合中与男女朋友们的合影。这些收藏的照片提供了对于一个个体成长过程的私密一瞥。它们描绘了预期的生理变化：从一系列的发型、衣服和佩饰、眼镜等变化来还原青少年是怎么变成成人的。有时，她看上去非常耀眼，有时又会呈现出自我意识的尴尬表情，这些都是个人的记录而非一个艺术作品。不管怎样，这个影册显示出了对舍曼后来作品的重要性。舍曼在每一张照片中自己的外围画上一个圆圈并写上"这就是我"。这个重复的短语似乎标志着在场景中识别自己的需要。

当舍曼还是个学生时，也就是 1975 年，她制作了两个相关的肖像研究系列作品。第一个就是《无题 479 号》，由 23 张手绘的黑白照片组成。舍曼扮演了照片中的角色，她经历了如序列展开般的卓越的变形记。第一帧展示着一个年轻女孩，戴着眼镜，样貌普通，脸上的毫无表情使人联想到证件照片。这份"平淡"很显然是舍曼刻意为之的，为的是让观众仅仅关注她的面部特征。紧接着，舍曼通过逐步改变主角的外观比如着装、发型和化妆以及用在照片表面着色的方法，使得在最后一帧里，她变成了一个吸烟的荡妇。

[7—8]
艺术家在作品《无题 A—E》当中再次使用这个方法，正如之前，舍曼直接面对相机，但现在她进一步放大了自己在相片中的位置，镜头的临近使得我们清晰地看到舍曼利用浓妆改变她的面孔，甚至她的性别也彻底被改变。很明显这些化妆品的添加并没有美化对象，而

[4]

◄ 这是舍曼在她纽约的工作室里，背景陈列着她收集的一些假体和面具，1986 年。

是相反。使用阴影和眼线加剧修饰了个人形象的特征，每张照片中对象的鼻子、脸颊、下巴和颚骨都被重塑，发型、帽子及面部的表情也对形象的外表进行了补充。

在作品《无题 479 号》和《无题 A—E》中，舍曼以操作改变她的面容作为方法创作了一系列角色。在第一个作品中我们可以看到单一个体转变的不同阶段。第二个作品中舍曼呈现出五个不同的角色，化妆和头饰的明显处理总是能让人联想到虚假与欺骗。在两个作品里都可以清晰地看到伪造是舍曼的重要策略。观者意识到她呈现了一个表面，面对着这个表面的呈现，就像电影《后窗》当中的偷窥者杰弗瑞，观者被卷入推理中。推理那些人是谁，我们可以做什么等。舍曼采用艺术的技巧使我们思考生活的复杂性。她的计划就是，作为观察者的我们，在生活中遭遇符号的时候必须努力去找到它的含义。 [3]

## 着装出发

当她仍是个学生的时候，舍曼的创作就已经从最初关注于面部到之后的描述整个身体。通过拍摄自己的不同姿态，她制作出小的像剪纸一般的人物用来作为短动画影片的基础。作品《玩偶服装》(Doll clothes)（1975 年）展示了一系列生动的剪纸似的形象，有些穿着衣服，有些则没有。从这个经验中舍曼发展出一些技巧来创造相似的形象，就是以自己不同的装扮去饰演不同的角色。同一时期，舍曼参加了学校的电影课程，舍曼在电影中受到的相关教育显而易见体现在她组织图像的方式上。她使用故事板的方法创造男女角色相互作用的叙述。她不断延伸这些角色的范围，通过发展营造出可以让角色们栖息于此的语境和故事。1976 年的作品《自我们的戏剧》(A Play of Selves) 就是这样的结果，当人们在画廊中走动观察这个作品的时候，这个作品就像画卷一样慢慢地展现在人们的面前。这个作品需要大量工作，但是舍曼也因此获得了非常有价值的一课。她这时才知道制造故事的叙事过程正是她期望去尝试的一个方向，同时这也是她开展无题电影剧照系列的准备。在这个对于舍曼非常重要的作品之前，标志着舍曼成为一个成熟艺术家的是她两个创新的系列作品，也总结了她发展的早期阶段。在巴士乘客系列作品（1976 年）中她创造了非常多的角色，灵感来源于她乘车去水牛城时在巴士上观察到的乘客。这个主题阐述了美国人广泛关注的一个问题：在拥挤的城市生活中消耗自我的方式。舍曼在工作室中模拟演绎了一系列在巴士中的乘客，有的站着有的坐着。观众通过识别和辨认自己熟悉的生活方式的代表人物而获得一种满足。大部分是年轻人，包括学生、家庭主妇、无聊的青少年、有抱负的专业人士等姿态各异的人们。 [9] [10—11] [25—32] [12—19]

"神秘谋杀"系列也是舍曼在同一年展开的作品，继续了上述的表现形式并使用了较少的传统技巧。不同于巴士乘客在技巧上的低调，如假发和打扮的处理表现得并未完全令人信服，但也不是绝对错误，"神秘谋杀"中的表演者在外观上呈现出更加蓄意的戏剧化。这些人物形象是互相作用的。总的来说，这两个系列作品都表明舍曼的重要成长。角色特征的范围，从男人到女人，从白人到黑人都暗示着她利用自己的身体探索着更广阔的自我。 [20—23]

舍曼与巴巴拉·克鲁格和舍瑞·莱文的共同点是，舍曼采用摄影表达的方式是她那一代部分新兴艺术家的广泛倾向。舍曼 1976 年毕业，她这时已经有令人印象十分深刻的作品作为筹码。在她早期的作品中创造虚构的角色是作品的主题。她因为想要添置自己的衣柜和出 [5,37]

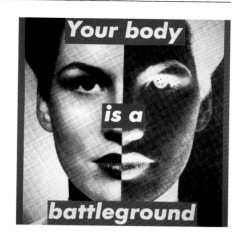

于对早年时尚的喜爱经常光顾二手店，渐渐地她聚集了非常多的收藏，有衣服、假发、鞋子、手提包和其他饰物。它们也成为舍曼为了发展新兴角色而吸收的道具。有时她也会化着妆穿着这些复古的衣裳去派对或其他正式的场合。固定的角色会出现在她的作品内容中，比如孕妇、老气横秋的秘书、女出纳、护士等。同时，她思考的过程逐渐显露出向叙述过渡的倾向，舍曼知道自己并不希望让其他人来执行她的虚构故事。创造和隐含故事的双重吸引力都在向她招手。1977 年与罗伯特・隆戈一起，舍曼搬到纽约并且开始发展新的手法。

当她拜访画家大卫・萨利（David Salle，1952—　　）的工作室时，大卫・萨利正为杂志社工作，工作后会把杂志社关于演员和模特的照片带回家。舍曼看了这些照片后突发灵感，开始拍摄自己在不同地点穿着不同衣服的黑白摄影。第一卷胶卷中可以看到舍曼所在的地点包括她阁楼的浴室、走廊和厨房，这些地点都被设置成好似汽车旅馆的房间。在每张作品中，她带着金色的假发，形式表现得非常低调，舍曼就是企图表现一个饰演不同角色的女演员。我们可以在作品里看到她的各种姿势，如背靠着门站在阴暗的走廊，读信，站在水槽前，或者拿着一副眼镜等。从这些简单装束和日常场景设置的组合，舍曼开始了她最为著名的早期作品。

## 无题电影剧照系列

正如题目所示，此系列作品涉及电影。尽管角色和处境都显得平凡，但每一幅图像都与

[6]

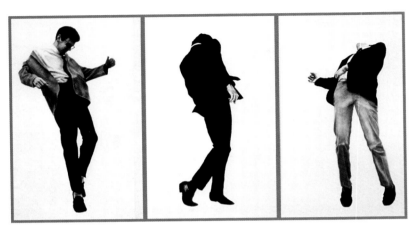

6
罗伯特·隆戈
《城市中被困的男子——被困在冰里的男子》
（*Men Trapped in Cites—Men Trapped in Ice*）
1980 年
每幅 152.4 cm×101.6 cm （60 in×40 in)
Collection Mera and Donald Rebell,
Miami，Florida

美国和欧洲 1940—1950 年流行电影中的情感和风格产生了共鸣。这些电影因为一直重复不断地在电视上播出而广为人知，它们进入时代的意识，渗透并塑造了我们对早年时代的感知。舍曼作为这些电影的迷恋者，体会着这种重访已消失世界的机会，并栖居在属于前一时代的角色中。虽然这些图像就对象和场景设置而言并不卓越，但舍曼通过对灯光、位置、服装和人物形象的绝妙操作和设置复写了旧时代的电影质感。这些手段使得无题电影剧照系列进入这样一种时代氛围，令人熟悉却又远离现代经验，同时唤起人们的乡愁和创造。

的确，舍曼图像的人造性假设了一个全新的、分层级的复杂性。正如巴士乘客系列中她呈现出日常类型的角色，但现在她扩大了各种电影角色的存量，包括：都市女郎、精神病人、夜晚中独自一人的女子、哭泣的女孩、焦急的读信者、受虐的妇女和盯着镜子的少女。舍曼创造了一系列使人信服的人物角色，他们既熟悉但又并非特指。一开始舍曼在作品中假设的是只有单一的女演员去表演不同的角色，然而随着系列作品进展的推进，在这更加宽广的作品内容中她饰演了好几个不同演员。在每一张图像中都有隐含的叙事作为第二个表象。每个人物似乎都被卷入某种不确定的戏剧性事件中。他们在一系列情境氛围里的呈现拓展了心理上和戏剧性的语境，尽管舍曼特意隐藏起来的线索和她表露出的一样多。每个装饰所具有的

电影风格，都增加了一层意味，即现实是通过表演的一层表面所映射出来的。

这种距离感是无题电影剧照中所固有的思想，虽然舍曼的摄影看上去非常电影化，但她并没有直接从电影或者是电影剪辑中引用未使用的片段内容，而更像是电影工作室为宣传自己产品时而使用的公开的宣传照。这并不是必要的手段，这些电影剧照被设计成能透露出一些环境和剧情的线索，而不是告诉你全部。这就是舍曼无题电影剧照系列所定义的艺术视角，也为她今后的作品奠定了一定的基础。通过操纵当今媒介图像的风格和惯例，她的摄影图像把一个表象的世界展示得栩栩如生，这个世界里充满了从她的活跃思维中蹦出来的角色和情境：想象力的奇怪产物。

► 焦点 ① 无题电影剧照，第 28 页

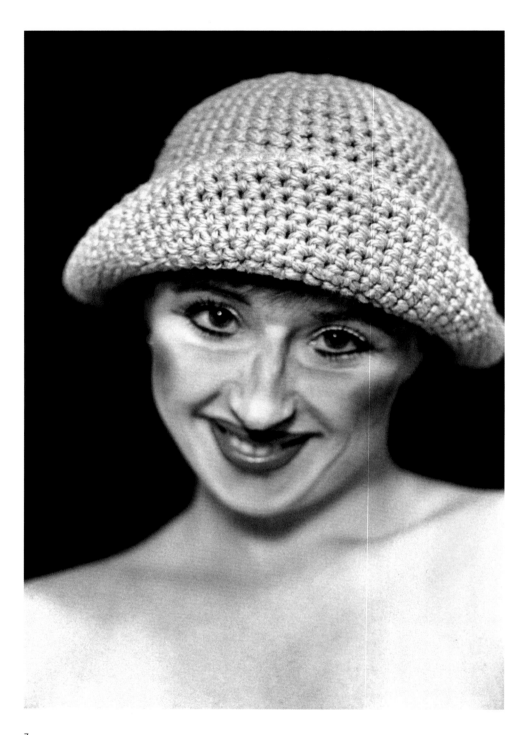

7
《无题 A》，1975 年
（《无题 A—E》）
明胶银盐版印制的摄影
41.8 cm×28.4 cm （16 ⅜ in×11 ¹⁄₁₆ in）
第 10 版

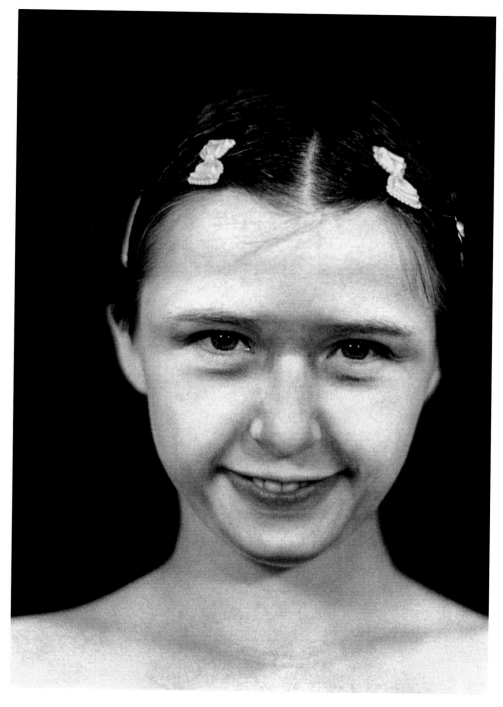

8
《无题 D》，1975 年
（《无题 A — E》）
明胶银盐版印制的摄影
41.8 cm×28.4 cm （16 ⅜ in×11 ¹⁄₁₆ in）
第 10 版

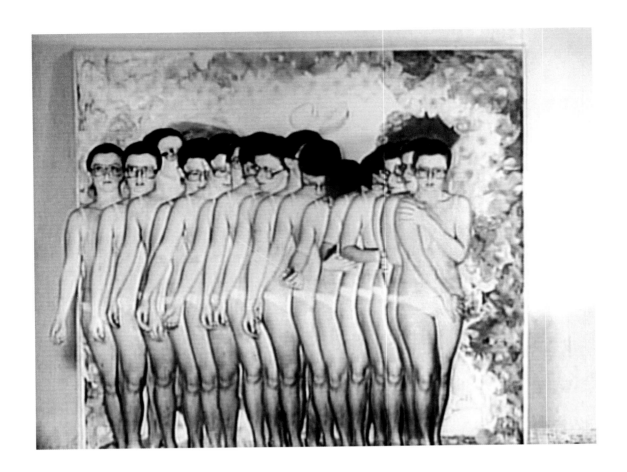

9
《玩偶服装》剧照，1975 年
16 毫米胶片转换成 DVD 格式（2006 年）
黑白默片，时长：2 分 22 秒 循环播放
第 10 版

10 ►
《自我们的戏剧》，表演的我，第一幕
1976 年
72 张明胶银盐版印制的摄影的其中一
幅，每幅有裱板
每幅 38.1 cm×35.6 cm（15 in×14 in）
唯一版

11 ►
《自我们的戏剧》，终曲，第三幕
1976 年
72 张明胶银盐版印制的摄影的其中一
幅，每幅有裱板
每幅 38.1 cm×35.6 cm（15 in×14 in）
唯一版

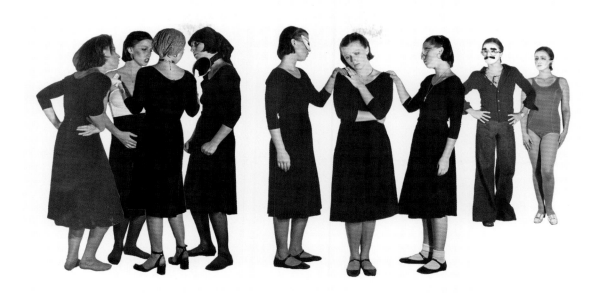

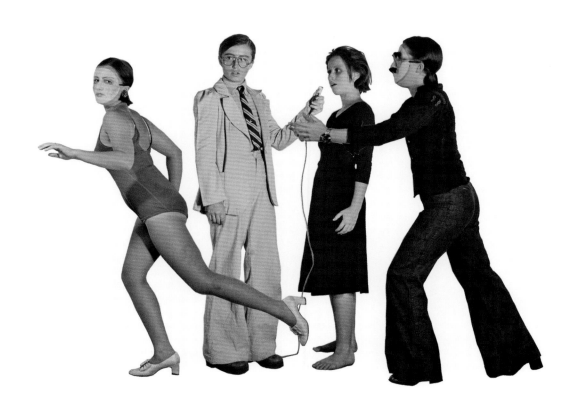

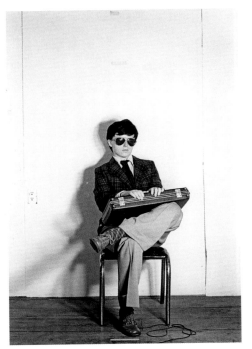
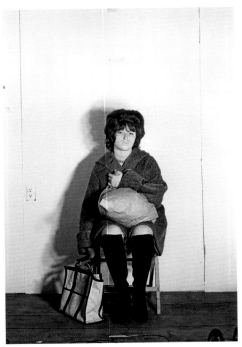
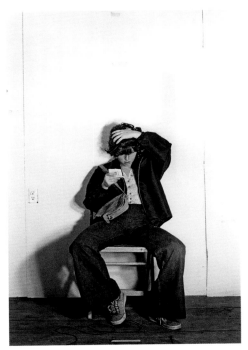
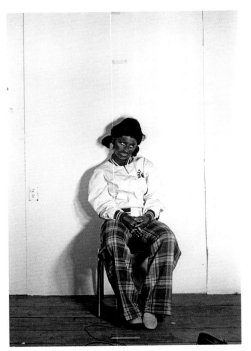

12—15
《无题 366、365、371 和 367 号》，1976/2000 年
（巴士乘客系列）
明胶银盐版印制的摄影
每幅 25.4 cm×20.3 cm（10 in×8 in）
第 20 版

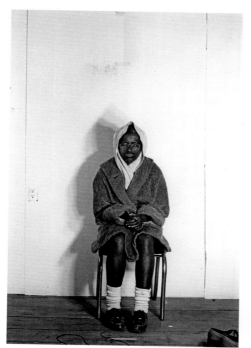
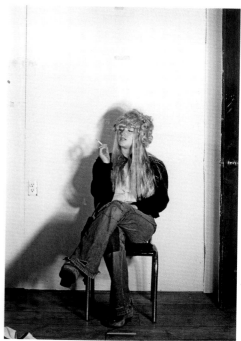
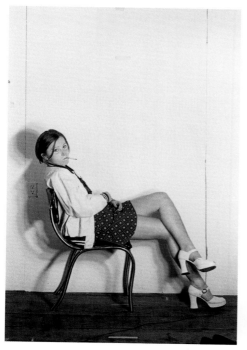
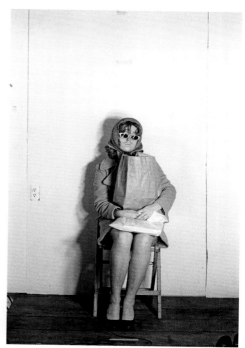

16—19
《无题 372、364、377 和 369 号》，1976/2000 年
（巴士乘客系列）
明胶银盐版印制的摄影
每幅 25.4 cm×20.3 cm （10 in×8 in）
第 20 版

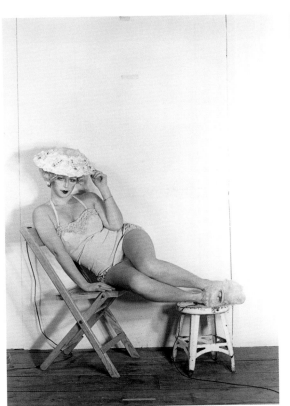

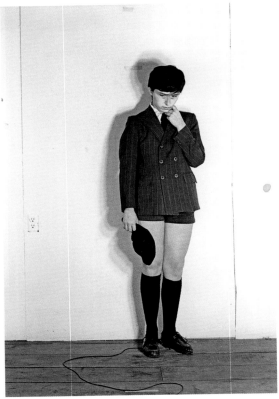

20
《无题 385 号》（女演员的白日梦）
（神秘谋杀系列）
1976/2000 年
明胶银盐版印制的摄影
25.4 cm×20.3 cm （10 in×8 in）
第 20 版

21
《无题 392 号》（葬礼中的儿子）
（神秘谋杀系列）
1976/2000 年
明胶银盐版印制的摄影
25.4 cm×20.3 cm （10 in×8 in）
第 20 版

22
《无题 381 号》（时髦的男主角）
（神秘谋杀系列）
1976/2000 年
明胶银盐版印制的摄影
25.4 cm×20.3 cm（10 in×8 in）
第 20 版

23
《无题 383 号》（女仆）
（神秘谋杀系列）
1976/2000 年
明胶银盐版印制的摄影
25.4 cm×20.3 cm（10 in×8 in）
第 20 版

# 焦点 ①

## 无题电影剧照

无题电影剧照（1977—1980 年）［图 25—32］是舍曼 1977 年搬到纽约居住后很快开始着手的系列。正像舍曼自己解释的一样，没有一个她创造的角色是事先计划好的。它们都是自然地从现有的服装和现有的地点这样发展而来的，就像最初作品的拍摄地点在她的公寓，之后在纽约或者其他地方。1940 年到 1950 年她也深深地着迷于时尚。对早期时代的灵韵产生的兴趣与舍曼后来对电影的关注是密切相关的，她不停地收集与电影有关的书籍并且努力地学习也证明了她的这一兴趣。

这些资源——服装、地点、黑白摄影、早期电影以及电影剧照都对无题电影剧照系列的产生和发展起到至关重要的作用。正如《无题电影剧照 15 号》［图 27］作为系列中最早期的作品，说明舍曼忠实地抓住了这些关联物的怀旧感。这个角色是此系列众多女性角色中最年轻的之一。她的装扮和姿势含混不明，似乎呈现出一个天真无邪但又同时开始感知自己身体性征的女性，她凝视着窗外。与系列无题电影剧照中的其他作品相同，通过展示她的角色对于相框之外的情境的观察和反映，舍曼创造了一个更广阔的语境和潜在的情节。这种策略把观者拉入一个由人物形象和细节设置建立的虚构世界。正如无题电影剧照中的其他作品，有一种强烈感情的缺席，理性空气推动着观察者进入与图像相互作用的窥视者角色，从隐藏故事的一些定格瞬间中，用想象去填充整个故事消失的元素。

在作品《无题电影剧照 13 号》［图 26］中，一个年轻女人正从架子上拿一本书，她拥有金色的头发，带着发箍，穿着漂亮而紧身的白色短衫。也许她是图书管理员，也许是书店的顾客。她凝视着她肩膀以上的方向，就像她在拿书的时候就这么一直看着。也许她正在尝试偷偷地拿走那本书而不被发现？她的动机并不明确，偷盗的质疑也许是不公正的。但在图像中，好像角色是被人突然抓拍的，她充满隐私又带有戒心地注视着周围，她的行为是为了什么，我们并不清楚。

就这个情景本身而言是平凡的。不过图像捕获的并不是随意的快照。因为虽然场景不正式，女人也并没有特意地摆姿势，但是她占据着整个图像空间的方式同时产生了一种视觉张力和审美满足感。作品中女主角的手指引领观者的眼睛到达图片最上方的边缘，长发则倾泻而下直到溢出画面的边框。她拱着后背，带着美感、匀称的侧面显现出来。舍曼把她稍微边缘化的形象和整个单调的场景以一种动态的方式栩栩如生地展现出来。作为结果的作品显出既没有蓄意的不自然，也不是事先安排好的。与此同时，所有的一切又承接得非常好，以至于作品不会像是一个愉快的意外，并给人一种巧妙地组织信息的印象。人物角色、灯光和动作等这些不同的元素被聚集在一起创造出一种小的场景去吸引微妙的注意并且刺激我们去想象。

要知道的是图像需要被仔细但不受拘束地构造，摄影需要一个全新和更吸引人的意义。它并不是生活的一部分而是人造的产物，就像一个编造的视觉创造，我们会好奇它代表着什么。我们知道它是思考与创造性思维的产物，那么它的目的和意义又是什么？在摄影里是否还有更多线索可寻？女人的身份看似明朗但仍然是个谜，她的发型、衣着和眼

影似乎属于早期时代，生动地使人想起 20 世纪 50 到 60 年代的电影明星碧姬·芭铎（Brigitte Bardot，1934—　）的形象。其他的线索标记也许可以在背景设置中找到，比如从某些可见书籍的名称上。在最上面的书架有《1900 年以后的美国艺术》《总体艺术》《艺术的结构》和《现代雕塑简史》。下方的架子上我们可以通过有些模糊的书籍名称看到《电影》和《恐怖犯罪》，再远些的地方我们可以瞥到《二十世纪的明星》。如此看来，艺术与电影是极其重要，必不可少的。《无题电影剧照 13 号》和《无题电影剧照 15 号》属于系列共 70 张中的两张，系列中其他作品也充满相似的情绪，表达令人费解的张力，从被控制的愤怒到酝酿着的性欲。《无题电影剧照 3 号》[图 29]、《无题电影剧照 6 号》[图 31]、《无题电影剧照 16 号》[图 30]、《无题电影剧照 21 号》[图 32]、《无题电影剧照 27 号》[图 28]、《无题电影剧照 10 号》[图 25]等都是明显的例子，这些例子显示出了舍曼暗示那些隐藏叙述的能力。《无题电影剧照》系列就像是她第一个重要的艺术声明。与她最早期的作品一样，《无题 A—E》[图 7—8]、巴士乘客系列[图 12—19]、"神秘谋杀"系列[图 20—23]以及随后她的作品等，图像中的女人都是千变万化的艺术家自己。

24
阿尔弗雷德·希区柯克
1960 年电影《惊魂记》（Psycho）
中珍妮特·利的剧照

25
《无题电影剧照 10 号》
1978 年
明胶银盐版印制的摄影
18.6 cm×24 cm （7 5/16 in×9 7/16 in）
第 10 版

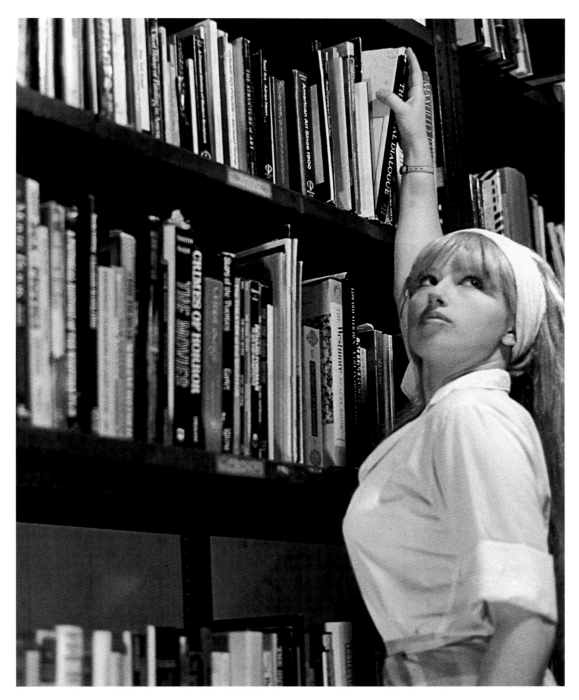

26
《无题电影剧照 13 号》
1978 年
明胶银盐版印制的摄影
24 cm × 19.1 cm （9 $\frac{7}{16}$ in × 7 $\frac{1}{2}$ in）
第 10 版

27
《无题电影剧照 15 号》
1978 年
明胶银盐版印制的摄影
24 cm×19.1 cm （9 ⁷⁄₁₆ in×7 ½ in）
第 10 版

28 ▶
《无题电影剧照 27 号》
1979 年
明胶银盐版印制的摄影
24 cm×17 cm （9 ⁷⁄₁₆ in×6 ¹¹⁄₁₆ in）
第 10 版

29
《无题电影剧照 3 号》
1977 年
明胶银盐版印制的摄影
25.4 cm×20.3 cm（10 in×8 in）
第 10 版

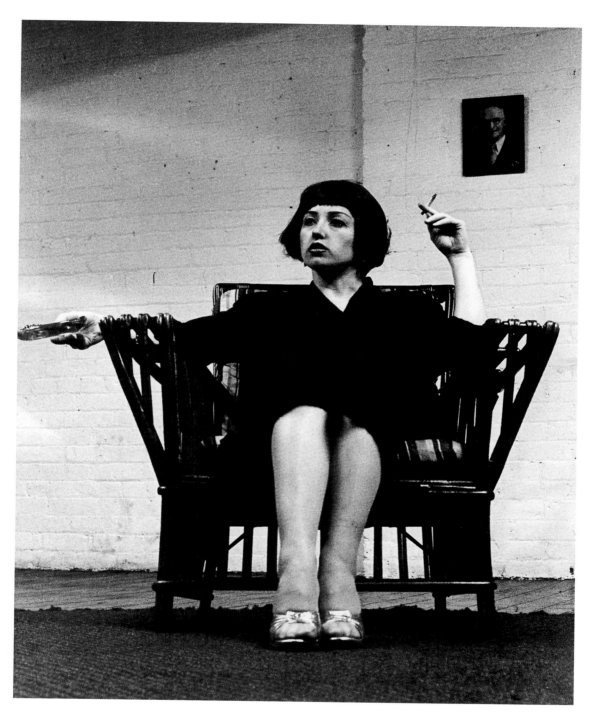

30
《无题电影剧照 16 号》，1978 年
明胶银盐版印制的摄影
24 cm × 19.2 cm （9 ⁷⁄₁₆ in × 7 ⁹⁄₁₆ in）
第 10 版

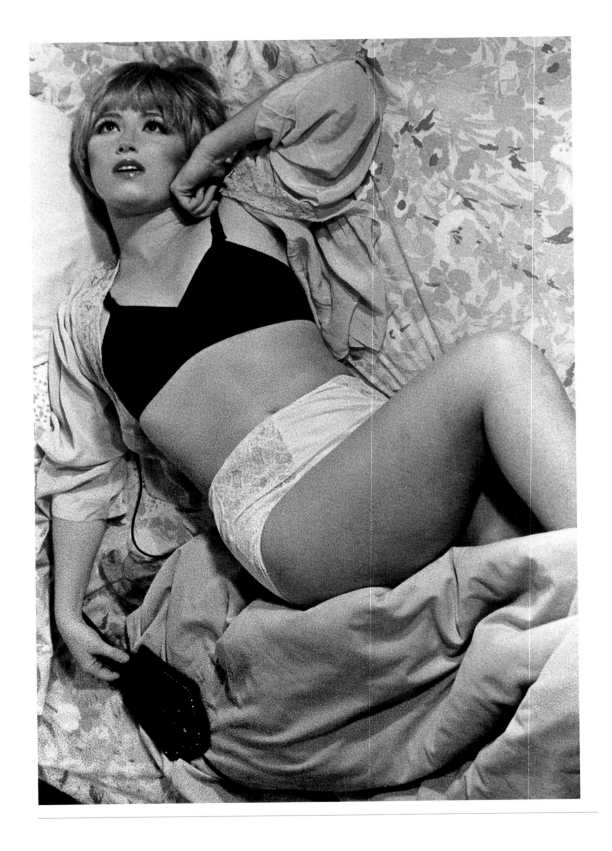

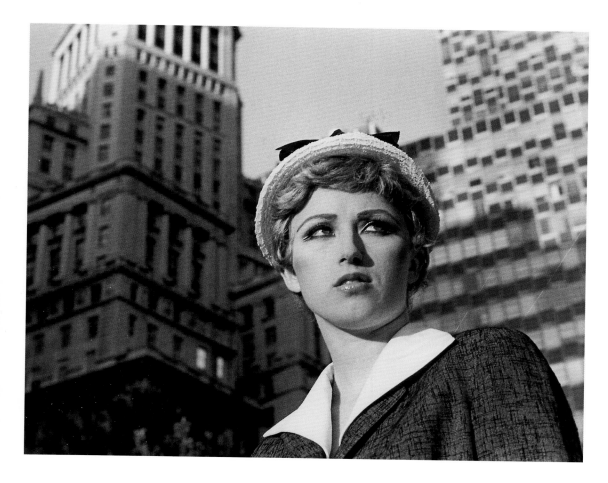

32
《无题电影剧照 21 号》，1978 年
明胶银盐版印制的摄影
19.1 cm×24.1 cm （7 ½ in×9 ½ in）
第 10 版

舍曼的灵感来源从未被详述，但是阿尔弗雷
德·希区柯克的电影对她的影响十分巨大。
在这个作品的角色中，主角谨慎地扫视她的
周遭，这个场景使人联想到希区柯克 1960
年的电影《惊魂记》中一个最有名的人物形
象。投入大量时间制造含糊的氛围张力，舍
曼在这方面的能力显而易见。

◀ 31
《无题电影剧照 6 号》，1977 年
明胶银盐版印制的摄影
24 cm×16.5 cm （9 ⁷⁄₁₆ in×6 ½ in）
第 10 版

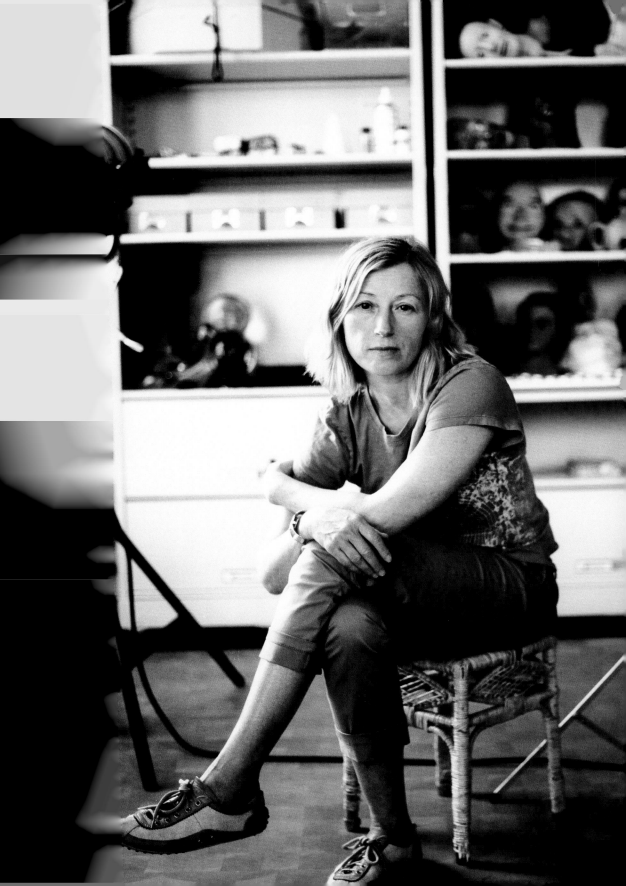

# 庆祝与厌恶，1980—1985 年

人们怎么样感知这个世界，是以一种微妙而深远的形式，受到他们所在社会生产的表象所影响的。图像中的故事和生活只是记录了事物本来的样子，但是它们同时也竖起了一面通向渴望和幻想的镜子，融合了现实和虚拟，暗示了一个被欲望上色的世界。在 20 世纪的美国，大众媒介的到来无可估量地加深了这个过程。影院、电视、扩散的杂志和其他的出版物，包括近来的网络空间，都归功于一个维度，在这个维度中现实与虚拟的边界是不明确的。很多媒体的意象是为了休闲、娱乐或广告的目的而被生产出来的，但是它们的效果仍然是深远的。由媒体所表现出来的宇宙也会无可避免地重塑每个个体的外观。但这只是个真实性需要不断被质疑的典型。

[25—32]

从 20 世纪 80 年代早期起，舍曼的艺术开始与当代文化的流行叙述产生关系，以一种愉悦与傲慢共存，或许有时又会带一点轻视的精神。舍曼在完成为了怀旧而超越怀旧的无题电影剧照系列后，把她的这种仔细观察延伸到了电视和出版业，从生活方式特征、时尚杂志到软色情作品。每个作品都回应了某一种特定的媒体根源，舍曼参照并质疑了所使用的惯例，从而去探索可以引发观者某种独特回应的视觉策略。作为结果，她的艺术获得了一种新的、辩证的特质。

## 色彩转换

似乎是发出一种信号来表明她的参照体系已经变化了，1980 年舍曼开始使用彩色摄影，在那之后她几乎只使用这种媒介。这种技术转变的效果就是赋予了她的造型一个更加现代的外表，消除了她早期作品所带有的轻微的档案感，也在当下重新定位了她的摄影作品。即便如此，作为结果的系列就是她采用背景投影的典型，这是一种老式的影院技术，演员们需要在投影的前面被摄影，从而形成一种貌似真实但显然虚假的设定。舍曼对这种设置的使用是从人物明显现代的穿着、装扮和行为得到平衡的，所以任何对更早时期的暗示都被无效化了。1980 年开始这被人称作后屏投影，这只是艺术家们使用的一个参考名字，这种显然是人造的装置起了一个很重要的作用。用彩色摄影来描绘舍曼的角色们的好处就是能使他们显得更生动、更真实。考虑到保留和强调技巧性，舍曼选择背景投影是把它作为一种疏远的策略来提醒旁观者他们正在看一个混合的图像。背景投影是一种影院技术，后屏投影也同样被使用于电影，这个系列的落足点就是电视的世界，尤其是那些低预算小银幕电影和戏剧。这些发展对平行涉足于电视领域的其他艺术家具有很大的吸引力，尤其是安迪·沃霍尔，他在 1979 年和 1987 年为有线电视台做了 42 个节目。通过后屏投影技术舍曼出现在多种多样

[50—53]

[33—34]

◀ 舍曼在她的工作室，背景是一些她曾经使用过的假体道具（细节图），纽约，2007 年。

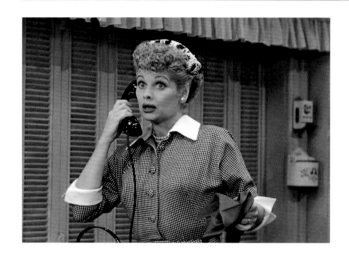

33
系列电视剧《我爱露西》（*I Love Lucy*）中露西尔·鲍尔的剧照，1951 年第 7 集

的角色中，这些角色代表了 19 世纪 60 年代晚期肥皂剧中的女主角。在早期，舍曼所探索的人物角色主要从年轻的、脆弱的、精神错乱的女性到稍微冷酷无情的性感尤物。现在舍曼开始把注意力转移到平常的女性上，大多是清洁工的样子。像以前一样，舍曼扮演了所有的部分，但是她使用了一系列更多的假发、服装和化妆，并且这些都被更富表现力的表演所放大了。戏剧性的焦点变得更尖锐也更集中。在特写镜头中，表情也承载着一种情感的控诉，这种控诉至今都很少被提及。角色的凝视现在似乎也传递情感的重量，暗示着一种不安、焦虑，有时也传递出一种色情的内容。

► 焦点 ② 背景投影，第 58 页

这种技术上的发展回应了一些实践上的问题。不像无题电影剧照中的室外图像，如今舍曼有了一个更好的控制，她可以完全在工作室中操作，再也不用像以前一样在意户外拍摄会存在的一些不确定因素了。通过后屏投影和其他方式，服装的变换，光线和虚幻设定的创造都可以被预先决定好。一部分无题电影剧照的作品已被交给了朋友们和亲人们。这样舍曼可以在工作室中不被打扰地独自工作，通过远程遥控的快门线，她可以为自己拍摄所有的作品。哪怕不考虑它的具体实用性，后屏投影标志着一个真正的艺术上的进步。模仿电视，它们把我们带入到一个极为含混的世界，在这个世界中现实与假象的清晰界线是罕见的。

## 处于中心的女性

1981 年之后的系列含蓄地暗示了媒体图像的口是心非。最初受到《艺术论坛》（*Artforum*）杂志的委托，让舍曼在该杂志上做一个出版的作品集（虽然最后并没有出版），舍曼通过关注一种两页展开的惯例格式来回应，这是一种尤其适用于男人爱看的女性色情装束杂志和色情出版物的版式。杂志插页（Centerfolds，1981 年）系列作品在规模上更大。尺寸、剪辑和相机与物品之间距离的缩短都是为了增强图像的心理效果，这经常会显得不仅隐私而且原始。

[55—59]

所有的图像都描绘了一个年轻的女人。这个年轻的女人被放置在水平的、杂志插页的格式中，或躺或蜷缩又或坐在床上，似乎是在等着些什么，又好似陷入了沉思。整个叙事情境只是通过女孩的外形和表情来传达，除此之外不提供任何的线索。总的来说，这些图像投射出不安和心理上的令人紧张的气氛，就好像主人公正在从一些未知的事件中恢复或是正在预测一些未知的事件一样。在舍曼的这些作品中，某种程度上说前所未有的是，一种有关严峻的现实感充斥着每一个场景，因为这些被服装、情境和化妆所掩盖的技巧是完全可信的。尽管这些女孩们伸展跨越整个水平版面，突出的光线和图像放大并裁剪的形式都制造出了一种带有偷窥倾向的效果。无论私下里幻想如何能占有她们，这些女性似乎被相机直接而坚定的凝视所侵犯了。

这个系列在获得了广泛称赞的同时，也激起了一些争论。一些评论家看到了一些关于虐待、绑架和强奸（在作品《无题 93 号》中出现了强奸之后的场景）的暗示。这些作品使得

[58]

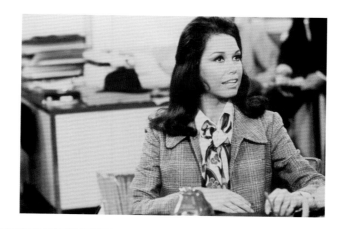

34
系列电视剧《玛丽·泰勒·摩尔》（*Mary Tyler Moore*）第 7 集中玛丽·泰勒·摩尔的剧照，1970 年

每一个单一的解释都落空了。但在某种意义上说，非常不确定的是舍曼的主题。不像传统的美女图像，令人惊讶的是这些关于女性的图像是在强迫观看者用一种思考或感受的方式去看。如果说软色情作品的功效是把人们对情欲对象的侵犯性凝视正常化、普通化了，那么舍曼非常有效地令这种传统表现得非比寻常。经过近距离的审视，在舍曼杂志插页作品中的女性都被恢复成一种心理上偏执着魔的个体，以及带有个人情感和思想的人类。

► 焦点 ③ 杂志插页，第 64 页

## 掩饰

　　1982 年舍曼同时创作了两个相关的系列。这些作品都采用同一种垂直版面，包括用最小化的语境去展现每一个被紧凑修剪的、带挑衅的画面。与她所有之前作品相矛盾的是，第一个作品中舍曼化着淡妆、没有穿道具服装，背景也被淡化了。在粉红浴袍系列作品中，艺术家只穿了一件巨大的粉红色浴袍。再一次违背了近来的惯例，她直直地凝视着镜头，传达出一种谨慎、沉思，几乎可以称作是一种反抗的态度。这种竖立、垂直的格式与杂志插页系列的双页格式形成了一个对比。毫无意外的是，不亚于杂志插页系列，在粉红浴袍系列，舍曼继续着她对于美女图像相关的传统的操纵和对软色情语言的颠覆。　　[38—41]

　　艺术家造成的这种模糊性质，或许是故意去制造的，但却引来了一些冲突的批评回应，这些批评似乎都没有抓着要点。作为对舍曼朴素、不做遮掩的外观的回应，彼得·施杰达尔（Peter Schjeldahl）写道，在"图像的先知（The Oracle of Images）"这个 1987 年她在纽约惠特尼美术馆的展览的系列中，这些图像的率真的本质反映出了"真正的辛迪"。然而乏味的是，比起她的前辈们，穿着粉红色浴袍的人物仍然算是一个虚构的形象。在创造她的时候，舍曼说她在裸体的图像之间想象出了一个美女图像的模型。作品《无题 97 号》暗示了她的　　[38]
造型仿效了作为裸体模特必须被裸身拍摄的恶劣本质。在暂停的瞬间，模特好像在把浴袍拉过她被暗示的一丝不挂的身体。这个系列中的其他作品也把相机前的色情表现替换成了模特本能的自我遮掩。像在杂志插页系列中，与愉悦有关的媒体格式都已经被性诱惑所抽空了。作为替代的是，在艺术家所扮演角色的地方存在着一种很容易被感知的、被守护着的脆弱。这种海报女郎的格式可以说是纯粹虚假的。

## 暴露的妇女

　　在一系列相关的作品《无题 102—116 号》描写普通的妇女时，舍曼放宽了她对媒介格　　[42—43]
式和图画的审问，正如她所说的，"要贴近真实的生活"，少一些过度的戏剧性。舍曼的角色扮演仍旧弥漫着一种强迫的关于个人表达的前景设置。虽然不像表面上的那么引人注目，这种持久坚持的自尊感与画家查克·克劳斯（Chuck Close）的作品有关，保守地说，查克·克　　[35]
劳斯把自我提升到了像歌剧一般的程度。回过来说巴士乘客系列，对她的描绘呈现出了一　　[12—19]
种通俗化的特质，虽然现在更强烈地被人注意到了。剥除了技巧之后，剩下的就是有力的、实实在在的心境。通过戴假发和化淡妆，舍曼把自己表现成一个极少被看到的形象，一个被

不明确的、平凡的家庭处境所吞噬的幻象。孤独并且似乎也对自己无意义的生活麻木了，这些女人露出一种压抑的、毫无生气的样子。如果说粉红浴袍这一组作品的目标是虚假的性感，那么日常妇女这一组作品就是对 20 世纪 80 年代开端极其单调乏味的城市生活的一种控诉：大生产化、媒体主导、缺乏个性。

舍曼似乎一直在寻找除去复杂、含蓄的故事叙述之外更深的表达深度。这并不是说否定了图片中的上下文和情境所表达的意义，更多的是舍曼有效地利用她所创造角色的表现去暗示生活的环境和框架。在这个系列中，被画面"捕获"的女性角色们不太能被认为是一种"范例"，更复杂的是他们传达微妙的、细腻的个性的方式。虽然这种匿名的、相似的特点会让人更难解读，但它们拥有可信的深度。1984 年在休斯敦当代美术馆举办的展览"英雄人物"中，舍曼说道："更多的内在表演是为了暗示在放大的、无动作的特点之外的外部情境。中性化和更加多样的描绘都只有一个目标。"虽然比起它们的前辈们，这些图像似乎少了些技巧的修饰，但是通过对光线的谨慎使用和安排，舍曼继续保持了一种表面感。每一幅图像都沐浴在特定的色彩中，从苍白的蓝色到温暖的金色，这些色彩点缀烘托了整个氛围。它们体现了一种气氛，这种气氛号召着观者去寻求解释。

35
查克·克劳斯 (1940—    )
《大自画像》(*Big Self-portrait*)
1967—1968 年
布面丙烯
273 cm×212 cm (107 ½ in×83 ½ in)
Walker Art Center, Minneapolis

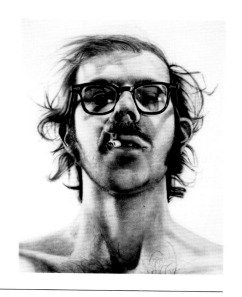

## 时尚的牺牲品

如果说舍曼以普通妇女为主题的那些图像可以说是贴近真实生活的绘画的话，那么1983 年 4 月的两组时尚图像标志着她又重新回归于批判现代文化中的视觉传统。这些作品似乎暗示着对现代广告业和市场营销策略，尤其是时尚摄影业的一种攻击。在 1983 年她受纽约精品店 Diane B 的委托拍摄一组时尚图像，而摄影的服装由像让·保罗·高提耶（Jean Paul Gaultier，1952—　）这样的总设计师和时尚品牌 Comme des Garçons 来提供。在 20 世纪 80 年代，这些时尚企业和其他时尚企业开始形成一种时尚趋势，这种趋势一直延续到现在，就是营销"必须要有"的服装和带有"设计师标签"的配件。这些为易受骗的买家们提供了一种明显的证据去证明他们的富裕和时髦。舍曼对这个过程中固有的犬儒主义和不诚实，展示出了非同寻常的不屑。接下来的充满争议的作品可以被解读为针对一个观点机智而又充满讽刺意味的谴责，即服装可以通过给予女性优雅、魅力和风格来改变女性。舍曼致力于女性主义的问题在这里变得更加的明显。

不酷，不世故也不吸引人，舍曼在《无题 122 号》《无题 131 号》《无题 132 号》和《无题 137 号》中创造的角色们从不同的方面展示出不安、尴尬和荒诞。虽然打扮得光鲜亮丽，女性仍然作为自我毁灭的受害者。就像与舍曼同时代的巴巴拉·克鲁格和理查德·普林斯（Richard Prince）提出的批评中说，舍曼对广告语言的挪用是具有破坏性和颠覆性的，暴露了其内在想要操纵事物的意图。在这些作品中，舍曼自己的艺术策略是公开的。专注于服装，并以她自己作为一个服装的破坏者，它们展示了一个外观的创造是如此的简单：一层没有实质的修饰，以及它想传达的歪曲的现实。在接下来的一年，舍曼受时装屋多萝蒂·比

[44—47]

[5,36,37]

36
理查德·普林斯（1949—　）
《无题》（化妆），1982—1984 年
Ektacolor 摄影
50.8 cm×61 cm （20 in×24 in）
Gladstone Gallery
New York

37
巴巴拉·克鲁格
《无题》（我买故我在），1987 年
摄影丝网／乙烯基
282 cm×287 cm（111 in×113 in）
私人收藏

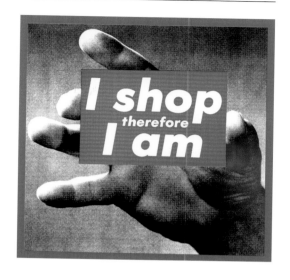

[47]

[48—49, 104—
106, 95]

斯的委托拍摄以他们的服装为特点的作品并发表于《时尚》杂志。舍曼的反应也是相似的，她做了更阴暗的创作，从不幸的、可怜的到疯癫的，来暗示各种精神状态。在《无题 137号》中的角色是一个阴森的、毫无魅力可言的形象。这些是舍曼在之后的两个时尚摄影系列中继续采用的主题，这些作品是拍摄于 1993 年、1994 年、2003 年和 2004 年的小丑系列，还有 2010 年的壁画系列。总的来说，这些创造都似乎在告诉你，如果你相信高端时尚的幻象，那么你一定是疯了。但是如果不是，被所谓的时尚欺骗迷惑也会使你发疯。

38
《无题 97 号》，1982 年
（粉红浴袍系列）
有色印刷
114.3 cm×76.2 cm（45 in×30 in）
第 10 版

这幅作品属于粉红浴袍系列，采取了与舍曼惯常手法不同的策略。代替化妆、服装和细节化的场景设置，她使用最简单的方法，仅呈现自己与作为视觉道具的一件粉红色绒浴衣。或许这是关于软性色情的图像，不管怎样，它都是一个哑谜，或者说是与观者的游戏。

39
《无题 98 号》，1982 年
（粉红浴袍系列）
有色印刷
114.3 cm×76.2 cm（45 in×30 in）
第 10 版

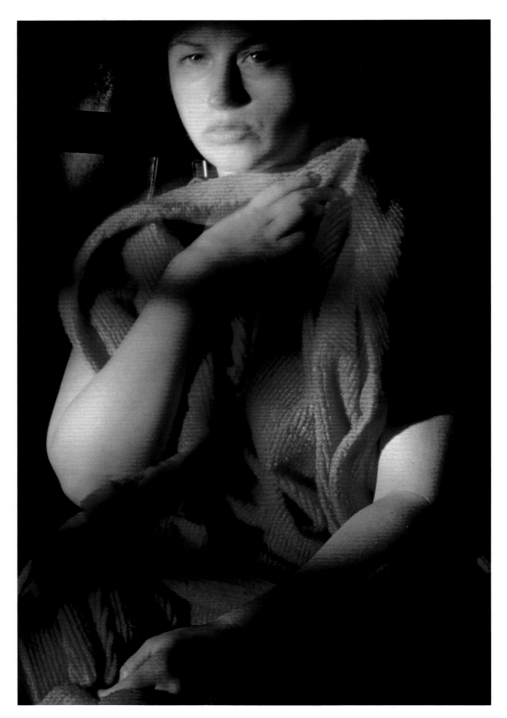

40

《无题 99 号》，1982 年

（粉红浴袍系列）

有色印刷

114.3 cm×76.2 cm（45 in×30 in）

第 10 版

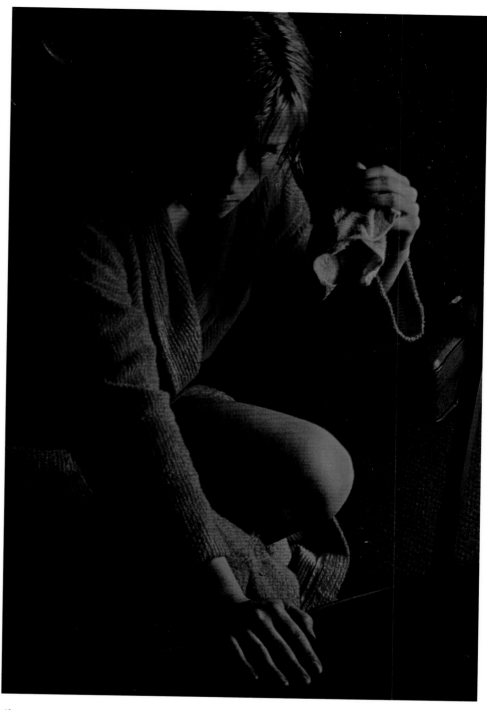

41
《无题 100 号》，1982 年
（粉红浴袍系列）
有色印刷
114.3 cm×76.2 cm（45 in×30 in）
第 10 版

42
《无题 113 号》，1982 年
（普通妇女系列）
有色印刷
114.3 cm×76.2 cm （45 in×30 in）
第 10 版

43 ►
《无题 114 号》，1982 年
（普通妇女系列）
有色印刷
124.5 cm×76.2 cm （49 in×30 in）
第 10 版

51　庆祝与厌恶，1980—1985年

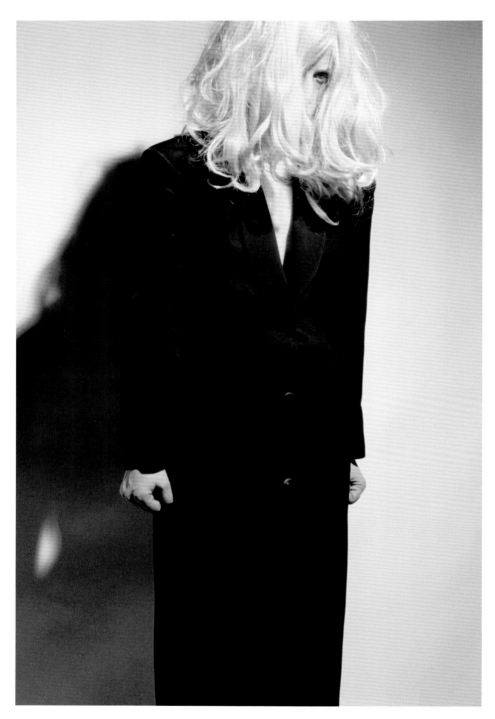

44
《无题 122 号》，1983 年
（时尚摄影系列）
有色印刷
191.7 cm×116.2 cm（75 ½ in×45 ¾ in）
唯一版

45 ▶
《无题 131 号》，1983 年
（时尚摄影系列）
有色印刷
240.7 cm×114.9 cm（94 ¾ in×45 ¼ in）
唯一版

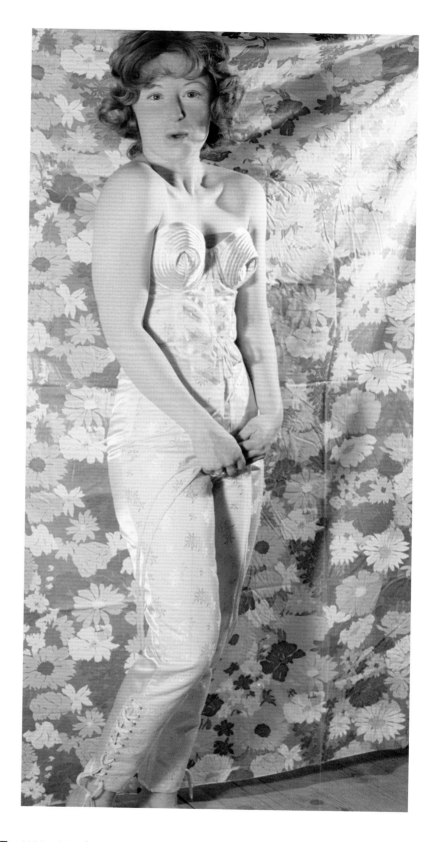

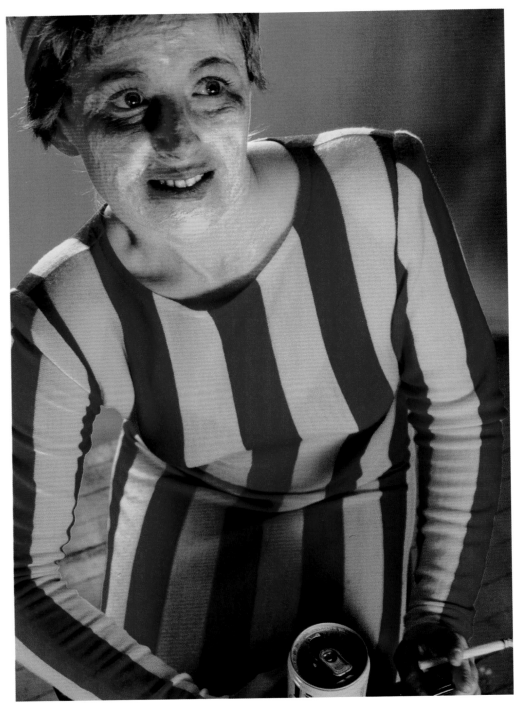

46
《无题 132 号》，1984 年
（时尚摄影系列）
有色印刷
175.3 cm×119.4 cm（69 in×47 in）
第 5 版

47 ▶
《无题 137 号》，1984 年
（时尚摄影系列）
有色印刷
179.1 cm×121.3 cm（70 ½ in×47 ¾ in）
第 5 版

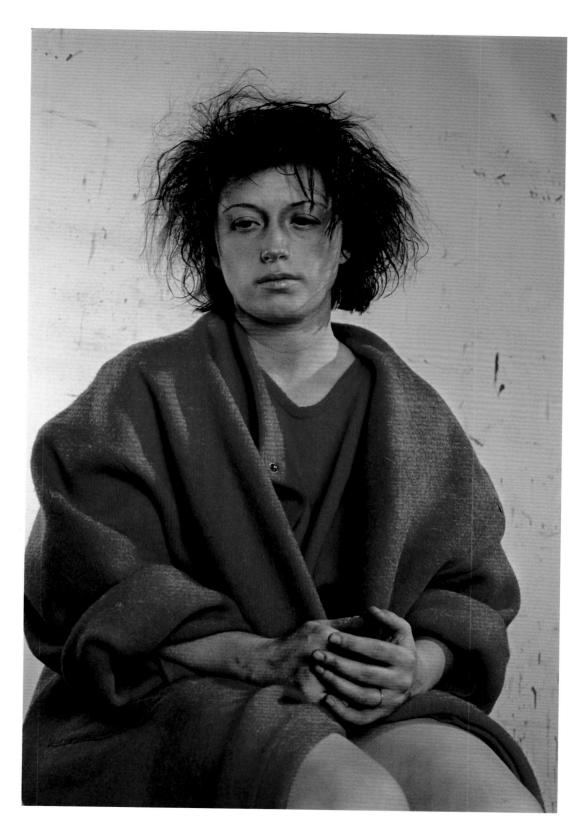

◄ 48
《无题 282 号》，1993 年
（时尚摄影系列）
有色印刷
231.1 cm×154.9 cm （91 in×61 in）
第 6 版

49
《无题 296 号》，1994 年
（时尚摄影系列）
有色印刷
175.2 cm×113 cm （69 in×44 ½ in）
第 6 版

57    庆祝与厌恶，1980—1985 年

# 焦点 ②

## 背景投影

在舍曼完成无题电影剧照系列之后，背景投影系列（1980 年）中的作品《无题 66 号》［图 50］、《无题 70 号》［图 52］、《无题 74 号》［图 53］和《无题 78 号》［图 51］可以确认，她在策略上做出了一些根本的改变。这些发展中的一项就是以面部为新的、密切关注的对象和注意中心。这种策略利用了舍曼自身长期沉浸在与黑色电影相关的电影隐喻，也许与文学手段还有一定的联系，比如由批评家韦恩·C. 布斯（Wayne C. Booth）在 1961 年创造的"不可靠叙述者"（unreliable narrator）这个词，这个术语指作者本身使用第一人称叙事者的身份去蓄意地误导读者。此时艺术家扮演的角色的凝视变得意味深长，加入的服装和地点也作为元素暗示着叙事的语境或故事线。颜色也进入了图像，使得这些大尺寸的摄影作品有更好的视觉直接性和冲击力。最重要的是，舍曼现在使用的背景投影技术可以去创造关于主体身后地点的幻象。

这些发展产生于艺术家完成她的无题电影剧照系列作品之后。在拍摄无题电影剧照时，很多作品舍曼不再使用自己的公寓作为背景设置，而选择在不同室外地点完成。这也限定了她必须在公共场所换服装，并且经常需要等到拍摄地点没有过往行人才能拍摄。这限定了她必须快速地更换衣服，也限定了 35 毫米相机和脚架的使用。对于室外拍摄，舍曼必须依靠别人来操作相机。因此使用背景投影仪制造一系列编造的地点意味着她可以独自在工作室表演，正如她之前独立完成的作品。舍曼的目标并不是召唤现实的印象，每个角色的脸都强烈地占据了图片的前景，背景则常常是朦胧的，引入了对

比、曝光和对幻景本质的强调。背景投影构成一个明显的人为场景，一个画面。在舍曼的摄影中，能够观察到逼真的情境和纯粹人造自然之间的鸿沟，这之中承载着令人战栗的审美满足。

的确，关于"看"这一行为是舍曼的主题之一。观者被放置在一个偷窥者的位置隐蔽地观察艺术对象，在这种情况下，也许是一种暗含焦虑的全神贯注。作品《无题 78 号》中背景投影制造了一个关于打开的窗户的幻景，并且窗外的远处还有更多的窗户。角色是否在看或者被看并不明确，由这些暧昧细节的积累引起的不安氛围弥漫着整个场景。

50
《无题 66 号》，1980 年
（背景投影系列）
有色印刷
38.9 cm×59.5 cm （15 $^{5}/_{16}$ in×23 $^{7}/_{16}$ in）
第 5 版

51
《无题 78 号》，1980 年
（背景投影系列）
有色印刷
40.6 cm×61 cm（16 in×24 in）
第 5 版

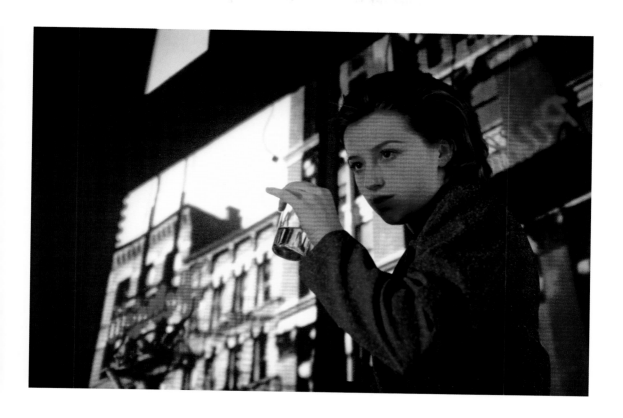

52
《无题 70 号》，1980 年
（背景投影系列）
有色印刷
40.6 cm×60.8 cm （16 in×24 in）
第 5 版

53 ▶
《无题 74 号》，1980 年
（背景投影系列）
有色印刷
40.6 cm×61 cm （16 in×24 in）
第 5 版

# 焦点 ③

## 杂志插页

当舍曼第一次展出作品《无题93号》[图58]时，某些评论人士描述主角为受到某种虐待的女孩。她头发蓬松、表情痛苦，保护性地包裹着自己，这暗示着这是一个脆弱并胆怯的女性。

杂志插页系列摄影作品（1981年）不仅得到了评论界的普遍赞扬，同时也得到女性主义者的广泛回应，但这也导致了关于舍曼作品意义的持续争议。在系列作品无题电影剧照[图25-32]中，舍曼故意进行了有保留的叙述。她的角色总是有一种情感上的距离，呈现出中性或者说模糊的状况，这能创造神秘和含混的情境，从而引起观者的猜测和个人解读。在杂志插页系列作品中，人们感到舍曼对在增加对象的心理呈现的同时维持她们的神秘处境上充满了更多的信心。作品《无题93号》如同这系列中的其他摄影作品，叙事的暗示性十分强烈。每一个场景中都似乎已经发生了什么或者正要发生什么，对象的表情和举止都说明了这种紧张。作品《无题90号》[图56]和作品《无题96》[图59]也许是最不会让观者困扰的作品。在第一幅作品中，年轻的女孩凝视着电话，与外界接触的期待或者回忆笼罩着整个画面，并且显然也笼罩着她。在第二幅画面中，女孩紧握着一张报纸，报上的某事成为她思想的焦点。作品《无题88号》[图55]和作品《无题92号》[图57]则唤起导演罗伯托·罗西里尼（Roberto Rossellini）[图54]在电影《火山边缘之恋》中的画面。舍曼紧接着趁热打铁，表现从惊愕遐想到焦虑警觉的隐含心境。总之，舍曼的演员们似乎孤僻地占据着她们自己的私人世界。正如作品《无题93号》暗示的那样，也许形式结合隐藏的主题激

发了对这些作品意义的敏感性。这些少女杂志中横向的插页制造了一种视觉语境，这种语境想要挑起某种期望。

对性场景的描述会使人想到性的偷窥癖。舍曼否认要告知观者任何明显的内涵，她只是暗示把这个系列视为整体，她的意图就是"颠覆观者的期许，并不是为了寻找一个使人兴奋的图像，而是侵入某人私密的痛楚、悲伤或者遐想"。这就是说，舍曼用她新的、微妙的美容术手段，尤其是喷涂汗水和角色总体上不安和混乱的外观，给他们的氛围增添了更黑暗的共鸣。

舍曼曾评论："我所知道的是，相机是会骗人的。"在意识到她所选的工具所具有的欺骗性之后，舍曼的任何一个作品的每一个角度都不是无辜和出于无心的。所有有助于创造一个表面形象，并拥有多种表达意义的手段和方法都能被很好地理解。

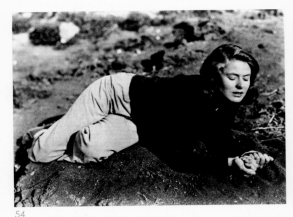

54
罗伯托·罗西里尼（1906—1977）
英格丽·褒曼在电影《火山边缘之恋》（*Stromboli*）中的剧照
1950年

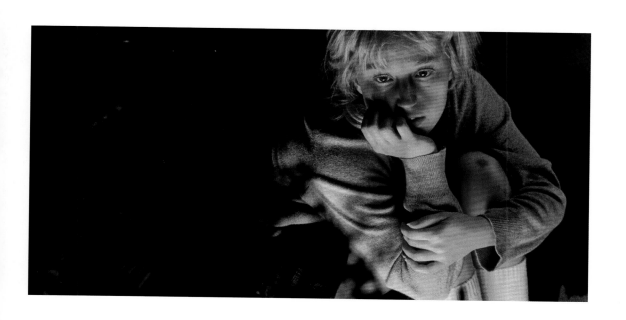

55
《无题 88 号》，1981 年
（杂志插页系列）
有色印刷
61 cm×121.9 cm （24 in×48 in）
第 10 版

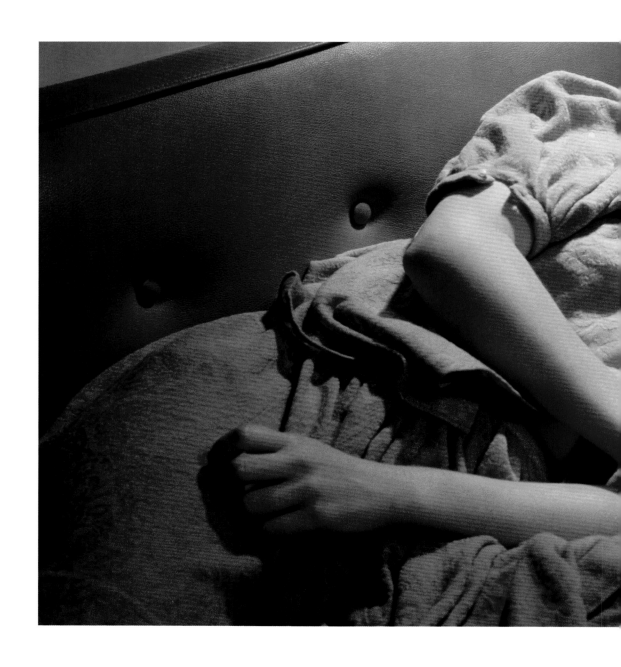

56
《无题 90 号》，1981 年
（杂志插页系列）
有色印刷
61 cm×121.9 cm （24 in×48 in）
第 10 版

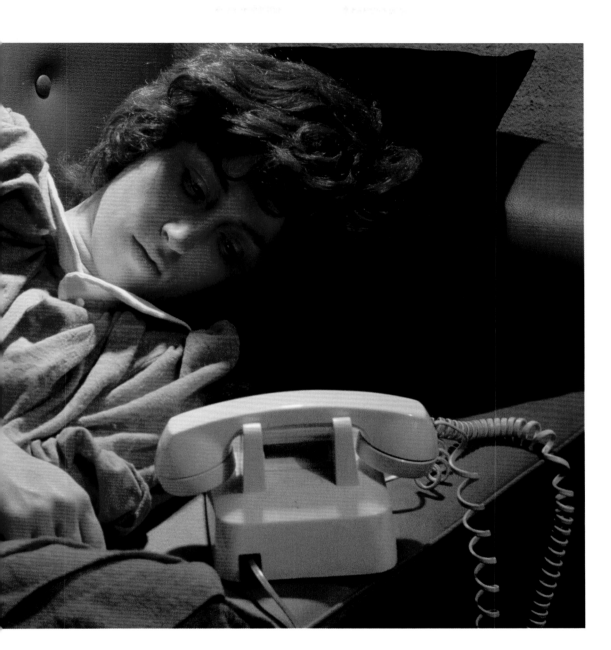

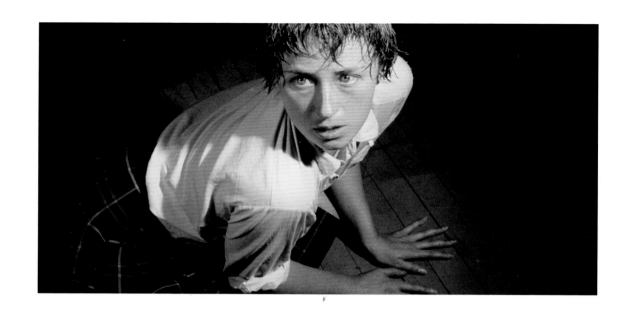

57
《无题 92 号》，1981 年
（杂志插页系列）
有色印刷
61 cm×121.9 cm（24 in×48 in）
第 10 版

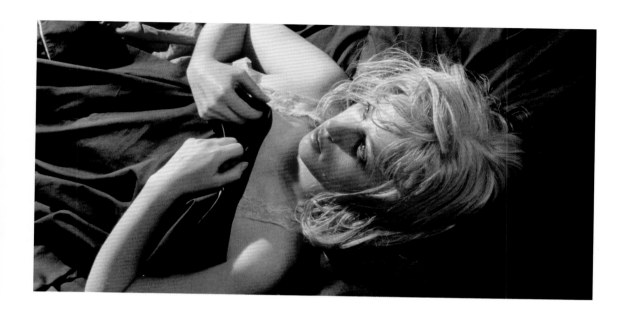

58
《无题 93 号》, 1981 年
（杂志插页系列）
有色印刷
61 cm×121.9 cm（24 in×48 in）
第 10 版

59
《无题 96 号》，1981 年
（杂志插页系列）
有色印刷
61 cm × 121.9 cm （24 in × 48 in）
第 10 版

# 理性的沉睡，1985—1992 年

[44—47]　　时尚摄影（1983—1984 年）标志着舍曼创作演变中的一个重要阶段。在开始的时候，她的艺术聚焦于制造一些从某种程度上可以被辨认出的固定角色。但是在她的"时尚的牺牲品"图像中，一种新的黑暗出现了。不仅在情感温度上有明显的逐步上升，她接下来的作品

[62—67] 也经历了一种积极的转变，从时尚摄影极端的情感状态转移到另外一种状态，在童话系列（1985 年）中，舍曼更加贴近于梦魇和疯狂的状态。舍曼对时尚的批判揭开了被人们认为是遏制愤怒的盖子。从那时候起，舍曼在对抗理智和在对现代世界的谴责上的想法似乎更加激

[60] 烈了。像弗朗西斯科·戈雅（Francisco Goya，1746—1828）的著名版画自画像《理性沉睡，心魔生焉》（1799 年）中展现的一样，舍曼的装扮把自己表现得像是走火入魔、鬼迷心窍一般。她在表演中所展现出来的这些角色都浸透着他们自身冷漠的、令人极度不安的现实。他们这种不幸的特质可以被当作是对无处不在的美容行业的控告，即美容业总是给目标女性许下承诺，它们可以帮助提高魅力和提高社会地位。

## 不友好的童话

　　童话系列作品引发了一系列的戏剧性变化。就像之前舍曼挪用的影院和电视的技术一样，她现在制作的场景可以使人想起低成本的惊悚电影、科幻电影和恐怖电影。作品《无题

[64、67] 153 号》展现给我们的是一场谋杀。在《无题 145 号》中，一个女孩爬过烧焦的崎岖的石质表面。她的皮肤被化妆成了龟裂、剥离的效果。与这组图像之后的作品相比，这个使人惊恐的画面还是和现实存在某种联系的。但是之后的作品就进入了一个超自然力量的深渊。《无

[65] 题 150 号》展示了一个巨大的、难辨雌雄的生物越过一片布满了小人的土地。一条可怕的像

[63] 野兽一般的舌头从它的嘴唇中伸了出来。在《无题 146 号》中，一个穿着怪异，裸着上身的女性充满野性地扮着鬼脸。舍曼这种异化技术的创新点是，作品中人物的乳房是假体，这种人造的人体延伸带来了一层新的、使人烦扰的模糊意味。进一步说，这有着更宽广的文化参照，在现代社会中，假肢和假体在医疗业和美容业中都有着越来越重要的地位。

[66] 　　作品《无题 155 号》中，更糟糕的形象仍然接着出现了。一个裸体的人物有着浓密的、可见的下体毛发，她的大腿和臀部都是假的，这产生了一种深刻的不安感。就其本身而言，这个人物的姿势就让人非常的困扰，场景非常不明确，不知道表达的是肮脏的猥亵还是想要避免它，甚至两者都不是。这些假体道具起到了出人意料的作用，在强调技巧的同时却破除了观者对其合理化的能力。否定令人感到安慰的现实和令人心安的理由给舍曼的作品带来

[62] 了一种非比寻常的效果。在现实和幻象之间的线断裂了，就像《无题 140 号》表现的，对这

◄ 舍曼在奥地利布雷根茨美术馆自己的回顾展上，2006 年。

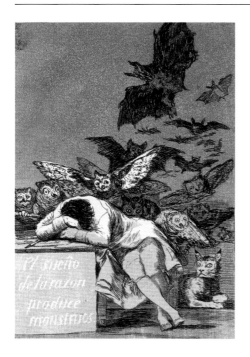

60
弗朗西斯科·戈雅
《理性沉睡，心魔生焉》（*The Sleep of Reason Produces Monsters*）
《奇想集》（*Los Caprichos*）
系列铜版画中第 43 幅，1799 年
蚀刻版画、凹铜版腐蚀制版法、铜版、刻刀
21.5 cm × 15 cm（8 7/16 in × 5 7/8 in）
The Metropolitan Museum of Art, New York

种分裂的暗示是很吓人的。一个半人半猪的生物，显现在一层怪异的暮光中，似乎完全堕落了，人类的本性也被完全侵蚀了。

童话这一系列作品，在内容上是耸人听闻的，在其表现形式上是戏剧性的、夸张的。他们穿着传统童年幻象故事的外衣，用的却是成人媒介的视觉语言，涉及的也是从 20 世纪 70 年代开始就不断出现在电影和电视剧中的暴力和性。沉溺在镜头色情的凝视中，这些图像再一次质疑了媒体是否反映或煽动了社会邪恶的一面。这个系列和舍曼在这个问题上的继承者们，提出了一个无法逃脱的结论：无论是什么引起了这种恐惧，它们都存在于我们的社会之中。

## 破坏与毁灭

从 1986 年到 1990 年，舍曼创作了一个关于灾难的系列。这是第一次舍曼的自身形象在作品中被淡化了，甚至有时舍曼完全没有出现。取而代之的是，这个系列的中心舞台展现的是自然灾难或是人类破坏的场景。这是一件残酷的事情，完全超过了人类因素本身。 [75—77]

这些灾难性的图像明显说明一些极端暴力的事件发生了，人类在图像中的缺席是对于死亡的象征。似乎舍曼已经开始思考未来的作品中，她该怎么处理自己的形象问题。在考虑撤

销自己本身的参与后，舍曼开始探索一种新的可持续的叙述方式。使用面具和玩偶的含义表明了舍曼正在试验一系列的替代品。与此同时，她本人形象的消失也可以理解为某种厌恶。可能是吃惊于灾难引发的各种污秽与衰弱，舍曼或许不想让本身形象参与。

当然，每一年似乎都会发生一些新的恐惧。在美国本土，虽然经济还是在飞速发展着，但仍然有许多问题，比如药物的滥用无法控制，许多人还是无家可归，艾滋病患者也越来越多了。在海外，战争肆虐了中东地区，非洲则被疾病、饥荒和冲突环绕着。1986 年当舍曼开始灾难系列时，切尔诺贝利核电站发生了爆炸事故，污染了大片的北欧土地。这些事件都为舍曼艺术的黑暗面提供了噩梦般的背景。

▶ 焦点 ④ 灾难，第 90 页

## 引用经典大师

[68—71,
80—81]

[61]

在 1988 年和 1990 年之间，舍曼不再关注她本身作为模特的形象，她创造了一系列扩展的 35 张图像，这些作品中她占据了整个前景，还形成了一种几乎是巴洛克式的夸张。创造历史肖像又一次成为她的任务。一个法国的制造商邀请舍曼使用瓷器来创作物品。利用原始的 18 世纪塞维尔（Sèvres）的模具，她给自己拍摄了一组穿着特定时期服装的摄影作品，并且这些图像被转移到瓷器上。在完成把她自己转变成蓬帕杜夫人以后，舍曼开始探索历史肖像的视觉语言和传统语言。在童话系列和灾难系列中，断裂的破坏偶像主义的脉络又重新回归，让舍曼的情感更加多姿多彩。舍曼对肖像画和绘画的回应总的来说是充满感情的，即使不是，也是充满了完全的敬畏。为了它们，舍曼不得不更加广泛地使用假体，包括假鼻子、假乳房、无边便帽和多毛的胸部。把这些配件与大量的假发、化妆、辅助和一系列道具结合使用，舍曼以一种拙劣的姿态模仿出了古典大师们的精细艺术，温和地嘲弄了大师们的复杂和世故。这些时尚摄影揭露了在制造一个精细完美的形象时存在的借口和欺骗。历史肖像系列或许嘲笑了古典大师作品所代表的优雅的妇女、受尊敬的绅士、富有的商人和神话形象等的自负和虚伪。

▶ 焦点 ⑤ 历史肖像，第 94 页

## 战争与性

有人认为或许外表渐渐地获得了一种虚假的真实。这句话经常隐含在舍曼的思考中，直到它成为一个重要的主题。在 20 世纪 90 年代，她创作了几个重要的系列，这些系列充满了遍及各个方面的技巧。她对死亡、性的堕落、荒谬的时尚和迅速萌芽的恐惧的描写使得那些令人信服的幻象失去了任何可能。它们明显编造的虚假特质否定了可信性，但是它们仍然具有强大的视觉吸引力。舍曼的这些描述具有视觉和构造上的复杂性，有时能用充满辩论意味的客观性来点着某种氛围，它们总是令人震惊，但同时也带有一些诱惑。观者就像是被拖入了一个虚构的领域，这个领域的吸引力就像是一个有毒的酒杯，致命却无从抵抗。更令人不安的是，这些作品和描述提供了一条路径，让观者去发现一个他们已然知

道的世界。

在这类作品中，如 1991 年的内战系列，舍曼再一次缺席于作品之中。人类的存在是由 [72—73]
多种形式的仿造的人体作为道具来暗示的。内战这一系列作品扩大了之前灾难主题作品的
破坏性，它将一片被破坏的土地布满了残缺的人体。只有手指、手和脚是可见的，显然是
战火蔓延后的剩余。与大地混合的时候，这些充满了死气的形式拥有某种冷酷、带毒性的
美。人性自身喜爱暴力，但这会造成死亡，这些死亡在这里获得了一种有光泽的、电影一
般的魅力。但是这样的图像结合了这种令人担心的美学作用，会无可避免地给人一种犯罪
的、非人性的印象。在这方面，舍曼本体形象的消失带有一种更深层的隐喻，即她创作的
作品描述的是去人类化的世界。

人类温暖、感受和同情的明显缺失环绕着这之后的作品。1992 年的性图像作品中延伸 [82]
了舍曼早期对色情作品的质问。内战系列作品哀悼了在媒体中无处不在的，由这个充满暴
力的世界所泄露出的人类的腐败和堕落，而在性图像中，舍曼无情地揭示了这些把"性"
当成娱乐来展示的产业的邪恶和堕落。通过使用医疗假体和人偶，舍曼重新创造了在色情
杂志中被美化的性爱行为的姿势、动作和外观，这是一个炫耀、歪曲和试图追求愉悦的私
密世界。这组作品使用了一种寒冷的魅力去呈现了一种缺乏爱的性行为，这让人感到绝望
和疏远。图像停留在一个充满无止境的欲望监狱，但是所有的一切都表现得绝望和不自然。
肉体要寻求感知，但是却因了无生气的迟钝而受到谴责。舍曼揭示了色情摄影在愉悦的粉
饰之下的那层破败的荒谬。

▶ 焦点 ⑥ 图像中的性，第 98 页

61
《蓬帕杜夫人》（妮特·普瓦松），1990 年
贴花釉瓷以及手绘装饰
由国立塞维尔瓷器厂制造
36.8 cm×55.9 cm （14 ½ in×22 in）
Artes Magnus 出版

62
《无题 140 号》，1985 年
（童话系列）
有色印刷
184.2 cm×122.9 cm （72 ½ in×48 ⅜ in）
第 6 版

63
《无题 146 号》，1985 年
（童话系列）
有色印刷
188.1 cm×122.2 cm（71 ⁹⁄₁₆ in×48 ⅛ in）
第 6 版

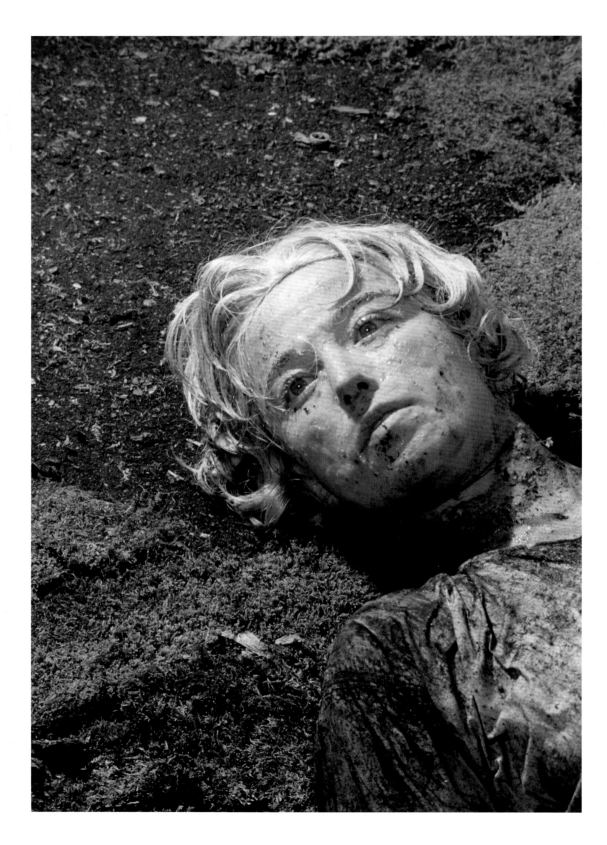

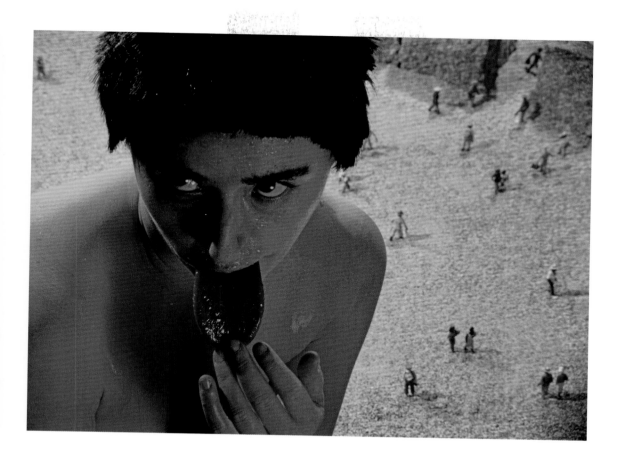

◄ 64
《无题 153 号》，1985 年
（童话系列）
有色印刷
170.8 cm×125.7 cm （67 ¼ in×49 ½ in）
第 6 版

65
《无题 150 号》，1985 年
（童话系列）
有色印刷
125.7 cm×169.5 cm （49 ½ in×66 ¾ in）
第 6 版

81    理性的沉睡，1985—1992 年

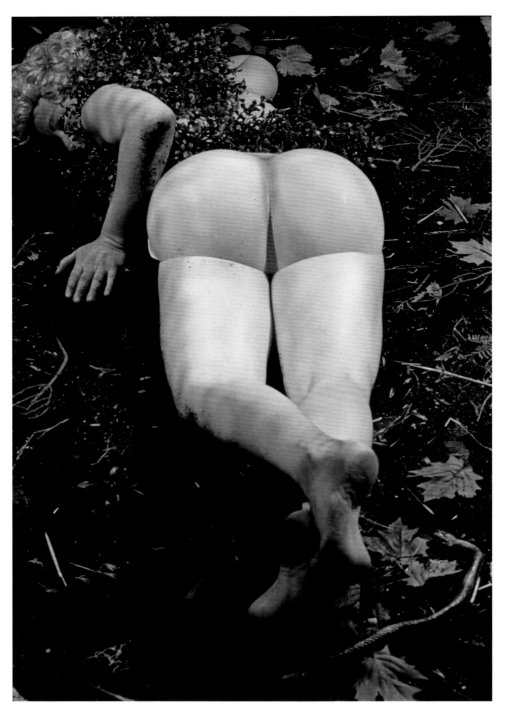

66
《无题 155 号》，1985 年
（童话系列）
有色印刷
184.2 cm×125.1 cm（72 ½ in×49 ¼ in）
第 6 版

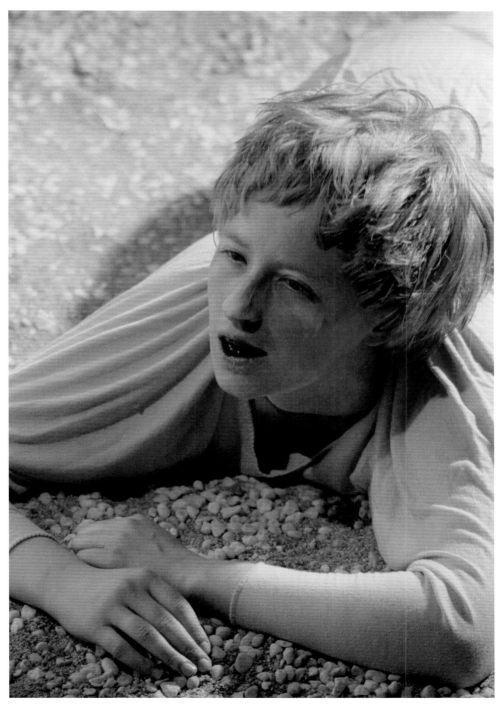

67
《无题 145 号》，1985 年
（童话系列）
有色印刷
184.2 cm×126.4 cm（72 ½ in×49 ¾ in）
第 6 版

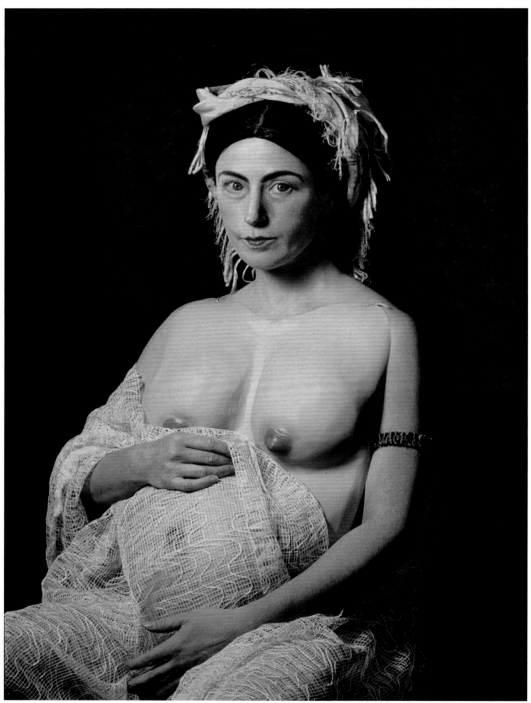

68
《无题 205 号》，1989 年
（历史肖像系列）
有色印刷
135.9 cm×102.2 cm （53 ½ in×40 ¼ in）
第 6 版

69 ▶
《无题 228 号》，1990 年
（历史肖像系列）
有色印刷
208.4 cm×129.1 cm （82 ¹⁄₁₆ in×48 in）
第 6 版

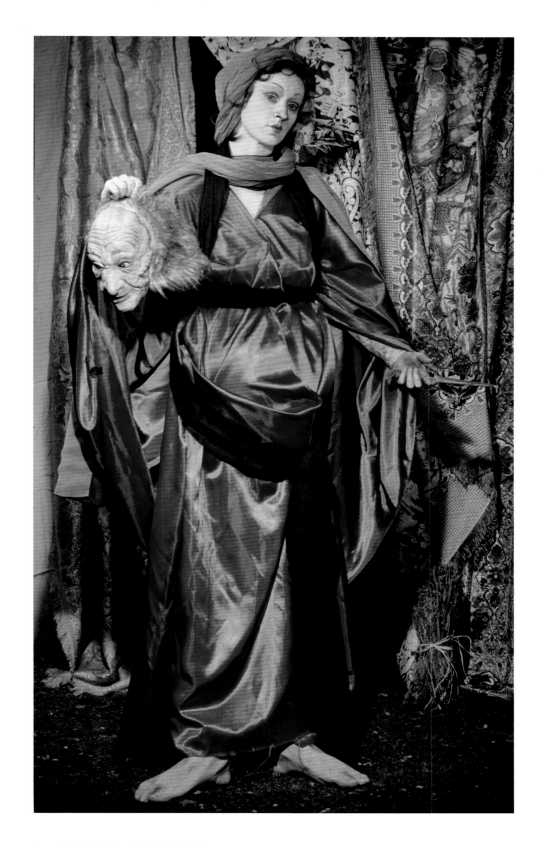

　理性的沉睡，1985—1992年

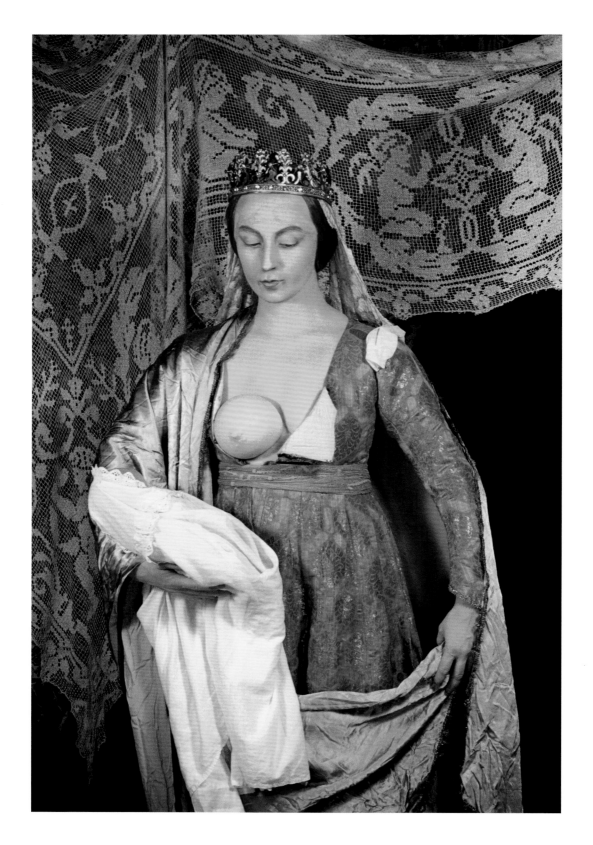

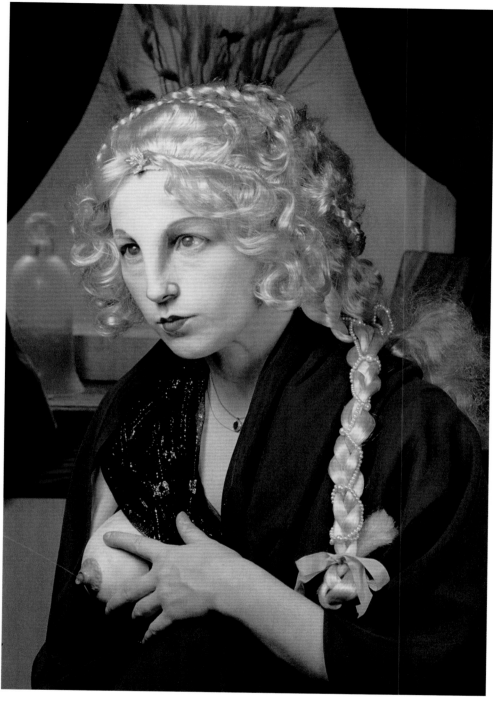

◀ 70
《无题 216 号》，1989 年
（历史肖像系列）
有色印刷
221.3 cm×142.5 cm （87 ⅛ in×56 ⅛ in）
第 6 版

71
《无题 225 号》，1990 年
（历史肖像系列）
有色印刷
121.9 cm×83.8 cm （48 in×33 in）
第 6 版

72
《无题 242 号》，1991 年
（内战系列）
有色印刷
124.5 cm×182.9 cm （49 in×72 in）
第 6 版

73
《无题 243 号》，1991 年
（内战系列）
有色印刷
124.5 cm×182.9 cm（49 in×72 in）
第 6 版

# 焦点 ④

## 灾难

在灾难系列摄影作品（1986—1990 年）[图 75—77]中，作为活跃元素的舍曼自我形象逐渐退出了画面。此前她作品的出发点是创造角色。然而从 20 世纪 80 年代晚期开始，制造更全面、更复杂的场景变成了首要的出发点。同样的，舍曼在时尚摄影系列[图 44—47]和童话摄影系列[图 62—67]中表现出来的公然批判立场和逐渐增强的异化印象也可以与她自己在画面中的消失联系在一起。她所探索的恐怖离不开"去人类化"这一个概念。整个场景的描述缺乏生气，也没有留下一丝怜悯。取而代之的是无处不在的破坏、腐败与堕落的残屑。这与波普艺术想象中的理想化的消费者梦想形成可怕的对比，舍曼的宇宙就是关于末日的梦魇。

灾难系列摄影作品研究了一个饱受灾难、处于解体边缘的世界。它们的气质使人回忆起戈雅的《战争的灾难》系列铜版画作品[图 74]，又仿佛把镜子放在一个充斥混乱和欲望的世界前。作品《无题 168 号》[图 75]中，在一个类似办公室的场景里，地板上放好的衣服暗示着人类身体的缺失，这些单独的物件，外套、裙子和短衫并没有分开摆放，不像是衣物的所有者不穿并且丢弃了它们，而像是衣服的占有人不复存在了，他的物理存在似乎被某种方式抹除了。这样的呈现唤起了虚构科幻故事中的画面，就好像人类生命受恶魔的力量或者大规模杀伤性武器摧毁。在完好的衣服附近有一些破损的现代科技残骸，包括显示空白的监视器。有趣的是在其他东西都是死去的状态下它仍然是运作的。

破坏是这个系列悲伤的标志。地面、堕落的残留、腐烂的食物、呕吐物、纤维、残渣、头发、玩偶和面具混合成混沌的困境，这完全取代了舍曼早期作品中对场面和人物研究的谨慎安排。这里没有令人安心的秩序，也没有逻辑和希望可言，更没有被告知事故的原因，除了在这混乱中对人性的一种呼唤。死亡似乎与退化联系在一起，就像想象自己在喷吐自身肮脏堕落的内容。在其他关于呕吐物的作品中，黏液和碎屑混合在一起，衣服散落在地上，仿佛它们是唯一的主角。在作品《无题 173 号》[图 76]中，主角明显已经死去，躺在一片腐烂的土地上，苍蝇在附近爬行，取食腐烂的肉体。艺术家表面上的人性与她的自身形象都从画面中消失了。在作品《无题 175 号》[图 77]中，一张脸出现在一副眼镜的镜片上，这刚好呼应了阿尔弗雷德·希区柯克执导的电影《火车怪客》（1951 年）中被谋杀的受害者倒映在主角眼镜上的画面。

弗朗西斯科·戈雅
《崇高的行为！与亡者同在！》（*Great Deeds! With Dead Men!*）
《战争的灾难》（*The Disasters of War*）
系列铜版画中第 39 幅，1801—1815 年
蚀刻版画和凹铜版腐蚀制版法
15.7 cm×20.8 cm（15 ⅛ in×8 ⅛ in）
Wellcome Collection, London

75
《无题 168 号》，1987 年
（灾难系列）
有色印刷
215.9 cm×152.4 cm （85 in×60 in）
第 6 版

76
《无题 173 号》，1987 年
（灾难系列）
有色印刷
152.4 cm×228.6 cm（60 in×90 in）
第 6 版

77
《无题 175 号》，1987 年
（灾难系列）
有色印刷
119.1 cm×181.6 cm（46 ⅞ in×71 ½ in）
第 6 版

历史肖像系列（1988—1990 年）[图 68—71，80—81] 可以说是舍曼著名的后现代创作作品系列之一。通过制造那些在摄影技术出现之前就让人耳熟能详的历史人物的人像摄影，舍曼展现出了她对早期风格和传统的挪用。结合了旧时期著名肖像画的一些技巧和视觉传统，相机这种现代化工具的使用就产生了显著的视觉分歧。

在无题电影剧照系列中舍曼主要关心的是模仿外表并且感受使用的素材。在这个系列中，她精心策划服饰品，探索不同艺术家历史肖像中的风格和质地。包括彼得·保罗·鲁本斯（Peter Paul Rubens，1577—1640）[图 71]、让 - 奥诺雷·弗拉戈纳尔（Jean-Honoré Fragonard，1732—1806）、桑德罗·波提切利（Sandro Botticelli，1445—1510）[图 69] 和让 - 奥古斯特 - 多米尼克·安格尔（Jean-Auguste-Dominique Ingres，1780—1867）。在某些情况下，特定的摄影作品涉及同一个艺术家的不同绘画作品。比如，作品《无题 204 号》[图 80] 探索安格尔 1856 年著名的莫第西埃夫人肖像画的外观 [图 78]，也仍然可以看到安格尔其他作品中的痕迹。然而在特定的情况下，舍曼还是引用了具体的更早期的作品。

作品《无题 205 号》[图 68] 是直接基于由拉斐尔（Raphael，1483—1520）创作完成的作品《佛娜丽娜》（1518—1520 年；Galleria Nationale d'Arte Antica，Rome），尽管舍曼在作品中姿态是相反的。

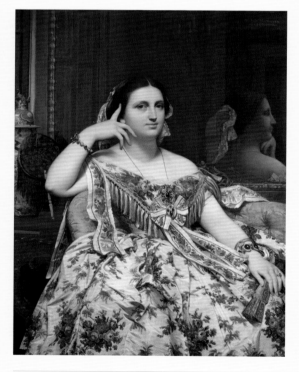

78
让 - 奥古斯特 - 多米尼克·安格尔
《莫第西埃夫人》（*Madame Moitessier*）
1856 年
布面油画
120 cm×92.1 cm （48 ¼ in×37 ¼ in）
The National Gallery, London

作品《无题216号》[图70]是复制让·富盖（Jean Fouquet，1420—1481）的作品《圣母子》（C.1450年；Koninlijk Museum Voor Schone Kunsten，Antwerp）。作品《无题224号》[图81]中的模特是参照米开朗琪罗·梅里西·德·卡拉瓦乔（Michelangelo Merisi da Caravaggio，1571—1610）的作品《病态的酒神》（*The Sick Bacchus*）[图79]。作为模仿作品当中最神似的一张，舍曼的摄影严格地模仿了卡拉瓦乔绘画当中的细节。舍曼的这张作品被认为是她的自画像——艺术家以罗马酿酒之神为幌子在画面中其实呈现的是她自己。

舍曼制造了三重幻象，一个20世纪的女性艺术家模仿一个16世纪的男性艺术家，而这男性艺术家又模仿了来自远古时代的神话对象。环绕在舍曼头部的常青藤花环，和她手里握着的一堆葡萄，都暗示着性的欲望和活力。在卡拉瓦乔的画布上，摆置在桌面的一对甘美的蜜桃特指男性，又或者指同性恋，言外之意暗示对象的男子气概。舍曼则省略了作品中这个细节，并且放大了常青藤花环，并把它设置成一种歪曲的角度。她用这种方式去滑稽地模仿了原画的视觉符号和技巧。然而这些微妙的夸张手法非常有效，它使得历史的原始样貌向带有明显现代态度的做作的、同性恋的讽刺倾斜。

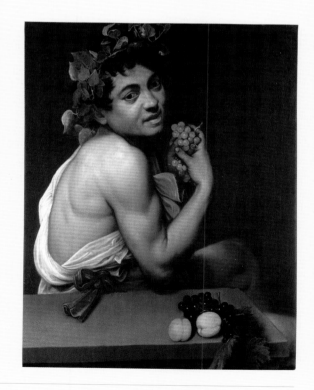

79
米开朗琪罗·梅里西·德·卡拉瓦乔
《病态的酒神》
1591年
布面油画
67 cm×53 cm （26 ⅜ in×20 ⅞ in）
Galleria Borghese, Rome

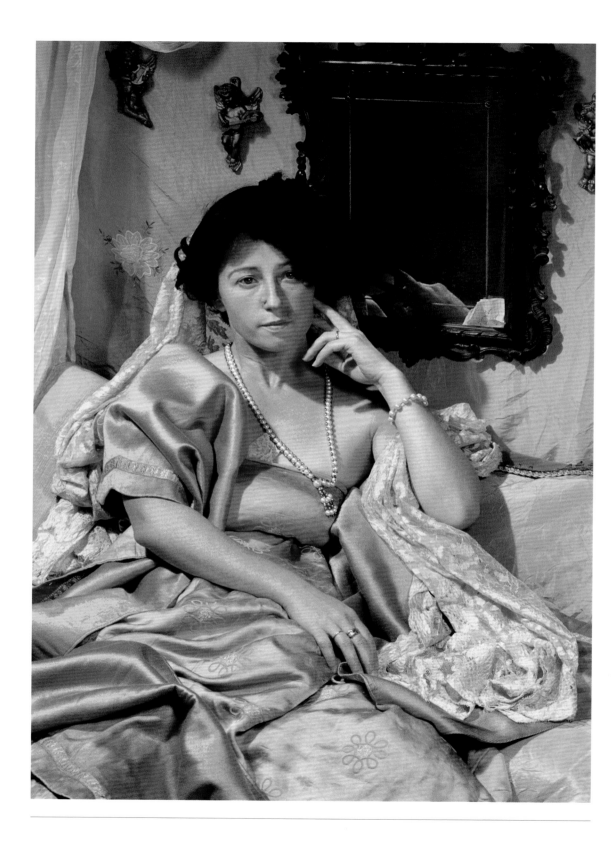

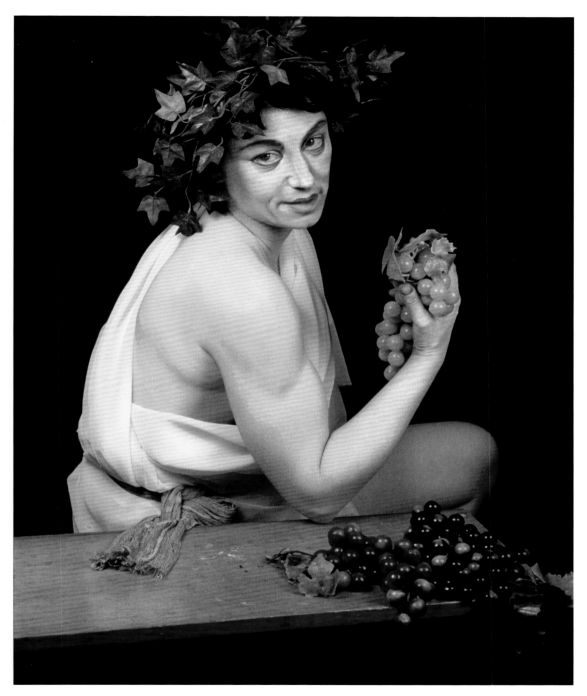

◄ 80
《无题 204 号》，1989 年
（历史肖像系列）
有色印刷
152.4 cm×111.8 cm（60 in×44 in）
第 6 版

81
《无题 224 号》，1990 年
（历史肖像系列）
有色印刷
121.9 cm×96.5 cm（48 in×38 in）
第 6 版

和灾难系列作品一样，舍曼并不情愿出现在性图像的摄影作品（1992 年）[图 82] 中也是可以理解的。因为虽然它们带我们离现实更近了，舍曼的形象在令人安心的同时本质上却又与这两个系列所展现出来的压抑和堕落相违背。取代展现她人性的那一面，我们必须面对她提供的梦魇般的替代品。这些从医院和托儿所借来的无生命的物体有着即使舍曼的伪装也无法企及的恐怖感和吓人感。奇怪的场景设置和笼罩着她假人玩偶的可怕灯光，带领我们进入怪诞而滑稽的黑暗地狱。

这一系列作品以情色为作品的目标。在这方面，作品涉及的与性关联的问题、图像和感情，以及描述都被其他当代艺术家探索过，从安迪·沃霍尔到罗伯特·梅普尔索普（Robert Mapplethorpe）。舍曼的作品与特定文学发展也存在着联系，如布莱特·伊斯顿·埃利斯（Bret Easton Ellis）在 1991 年出版的小说《美国精神病人》引起了许多争议，正是由于它对性主题的视觉处理和它蕴含的极端暴力。尽管舍曼性图像的主题和作品中模特的造型令人困扰，但它们显然不属于色情作品。这种人造手段增加了距离感，而这种距离建立了对色情作品研究的结果。被描绘的动作和行为以及被引用的色情传统在作品中作为元素呈现，它们的本质可以引起人们的沉思和客观的评价。舍曼自身注意到了这个区别。在笔记中她认为："完全基于外观或者暴露性器官来制造诙谐或者震撼的图像实在是太容易的事……难的是用这些制造出深刻而明确的图像。"

舍曼需要考虑的一个更大的艺术性问题是不再让自己出现在画面当中，这个问题十分复杂，自己在画面中的出现对于她想要探索的领域是个限制吗？在这些问题之中，裸体和淫秽是她想解决的主题。在笔记中她还写道："如果我既希望不在自己的作品中出现又不希望其他人出现在画面中，我该怎么做？"除笔记上的问题之外，舍曼还写下了她的灵感清单："假人（原文如此）/ 照片中的其他人的照片 / 部分身体 / 没有脸 / 影子 / 空白画面（无人）/ 戴面具 / 让脸变得模糊。"在性图像系列中她采用了许多这样的策略，面具的使用预测了舍曼作品中未来的发展。

最重要的是，作品《无题 250 号》、作品《无题 253 号》、作品《无题 263 号》还有作品《无题 264 号》[图 82] 中，不管是模特或者假体的呈现都传递出强烈的去人性化感受。摄影的对象裸体而淫秽，被剥夺了作为人类的尊严。它们就像是带着比对权力、侵略和堕落更黑暗暗示的色情图片。此外，如果是艺术家自身或者其他真人模特出现在这系列作品中，也许会使观者觉得过于淫秽。

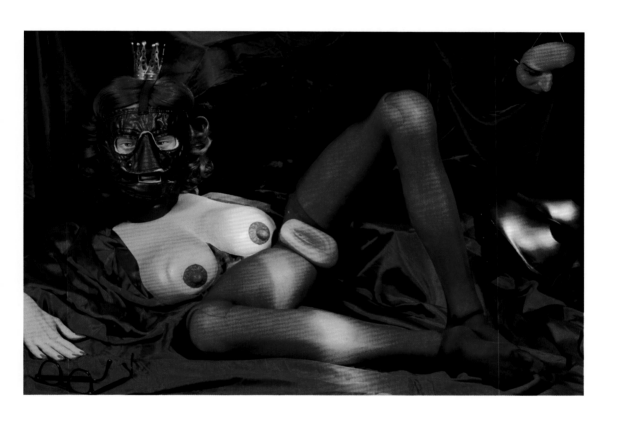

82
《无题 264 号》，1992 年
（性图像系列）
有色印刷
127 cm×190.5 cm（50 in×75 in）
第 6 版

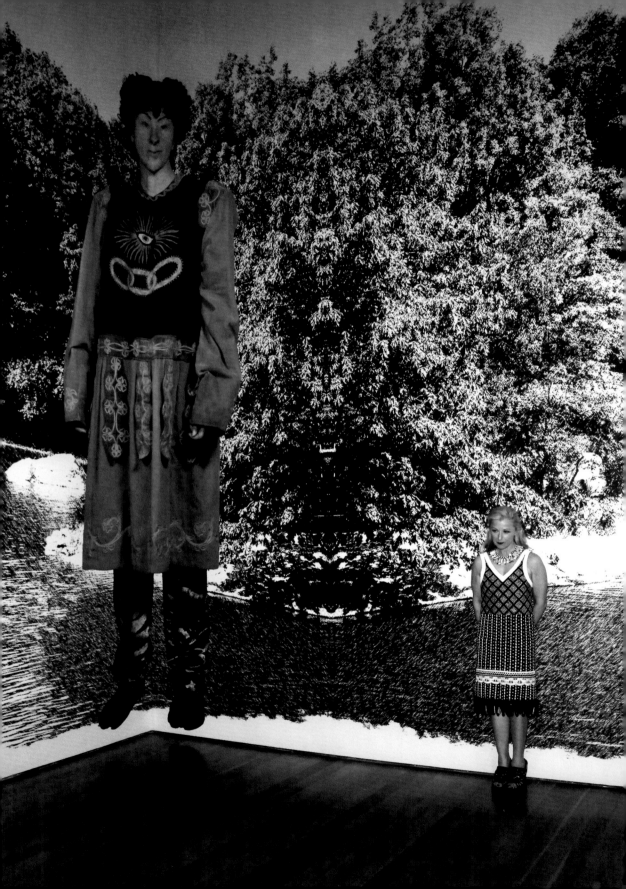

# 继续的猜谜游戏，
# 1994—2014 年

　　在超过 35 年的时间里，舍曼的艺术探索揭示了艺术在渗入社会价值时的能力，她省略外在去追求本质，直到这两者难以分辨，或者一个已经向另一个转化。一个关于大屠杀的新闻报道可能使观众无动于衷，而关于一个名人的八卦却能激起人的兴趣和喜爱。舍曼主要的艺术成就就是她创造了一系列吸引人的神秘作品，这些作品把大众媒体的模糊力量都压缩了，与此同时，经过仔细的审视，舍曼揭露了它们引起的普遍的影响。但是把她的艺术理解为一种道德运动也是错误的。在 1997 年的笔记中舍曼吐露道，"我似乎不能避免让所有的作品都带有性感的、政治的、厚重的边界，但这不是我真正想要的。"更准确地说，她更广大的主题是用图像去改变我们感知世界的方式。她的艺术能探测现代文化并发现在虚构的外表中的哪个位置出现了新的现实。作为回应，她构建了一系列事物的图像，几乎可以说是一个充满混合的领域，或者说是一个趋势，这个趋势始终在舍曼近期的作品中持续着。

## 新的身体，新的身份

[87—90]　　舍曼的恐怖与超现实主义系列作品（1994—1996 年）用图像的紧迫性展示了这些思想。
[82]　　这是对 1992 年的性图像的一个延续，作品也使用了人造的身体部分，但是舍曼把它们重组，以一种魔幻并且看起来不可能的方式去布置它们。眼睛被移植了，肢体被分离，身体部分也是错位的。图像本身不断地表现着这些医用假体令人眼花缭乱的特点，有些作品还利用光线和曝光去给人造成一种不稳定的印象。它们的来源可能是试验性的超现实主义艺术，这种艺术在 20 世纪 30 年代到 50 年代之间给作为进入思想深处的非理性的思想方法带来了空间。舍曼的笔记提到她也认识到了这些调查和研究。超现实主义艺术家如汉斯·贝尔默（Hans
[83]　　Bellmer，1902—1975），他也使用玩偶去探索性幻想，似乎也出现在舍曼的思考当中，尤其是在这些人造的身体想象和重组的方式上。但是舍曼的作品也是牢固地植根于现代文化之上的。相对于整容手术、移植和美容等社会背景，它们展示了一个不受理智和品位所约束的世界。

　　舍曼艺术中对怪异躯体效果的参与也可以被认为是对一系列不同艺术家的更深远的发
[84]　　展，从麦克·凯利（Mike Kelley，1954—2012）、保罗·麦卡锡（Paul McCarthy，1945—　　）、杰克和迪诺斯·查普曼（Jake & Dinos Chapman，1966、1962—　　）到画家乔治·康多（George
[85—86]　　Condo，1957—　　）、约翰·柯林（John Currin，1962—　　）和珍妮·沙维尔（Jenny Saville，1970—　　），还有电影制片人如大卫·林奇（David Lynch，1946—　　）。他们之间都有着相似

◀　舍曼在纽约现代艺术博物馆她的回顾展开幕式之夜，2011 年。

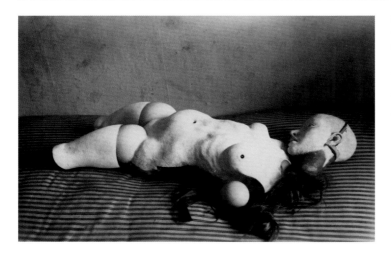

83
汉斯·贝尔默
《玩偶》，1934 年
明胶银版法印制
6.3 cm×9.2 cm
(2 ½ in×3 5/8 in)
The Museum of Modern
Art, New York

的歪曲的、夸张的和堕落的主题。

　　舍曼在 20 世纪 90 年代中期创作了面具系列作品，其中也包括一些来自恐怖与超现实主 <span>[96—98]</span>
义的作品。这两条线上的发展似乎是互补的，第一条探索了人类身体再造的能力，第二条则
聚焦于脸部作为表达的重要部位这一点上。舍曼的本体形象在所有的超现实主义作品和一部
分面具作品中缺席，这两个系列似乎是由这种共有的去人类化的感觉所互相联系的。面具系
列扩展了舍曼从一开始使用的化妆的方法。改变一张脸是创造形象的主要方式，作为结果，
这暗示了一种新的身份。一个面具在这个过程中提供了更深远的作用，它隐藏自我是为了唤
起一个不同个体的存在。它的作用就像是一种假体的化装：一种纯粹人造的表面，它提供了
一种可供选择的但是合成的现实。舍曼的面具系列是用可见的形式去传达这些概念的。对不
同面具的排列形成了她的主题，一些是以紧凑裁剪的形式逐个展现的，另外的则是以集合的
形式整体展现的。每个面具都表现出一种怪异的风格，有时甚至令人毛骨悚然，有些甚至暗
示了暴力。在舍曼的艺术中，与我们本能追求可靠真相的渴望相抵触，这种明显的技艺有一
张吓人的脸，可以唤起人们内心最深处童年时期的不安全感。她在 1999 年接下来的坏掉的
玩偶系列中准确地展现了人类的精神领域。黑白摄影的简单回归剥夺了这些作品所有舒适的
色彩外观。坏掉的、紧张的和带有色情意味的玩偶从成人的性这一方面展现并反映了人们童
年时期的梦魇视角。

▶ 焦点 ⑦ 面具，第 120 页

[99—103]

在舍曼这个世纪所创作的所有作品中，那些一直以来专注于外表的主题获得了一种新的局面。头像摄影这个系列标志着舍曼个人形象在作品中的回归。她饰演了一系列失去工作的演员，他们的表演不再被需要。同时面对着剩余的自我和相机的镜头，他们试图找回自我潜在的价值。如同舍曼扮演的一样，这种尝试是辛酸的也是无用的。他们映射出来的虚假立刻就显示出一种滑稽的做作并且缺乏说服力。他们似乎想要说，你无法抗拒时光，无法否认年纪。

▶ 焦点 ⑧ 头像摄影，第 124 页

[104—106]

如果说头像摄影这一系列是反映舍曼自我的年纪，那么在著名的小丑（2003—2004 年）系列作品中舍曼发现了表现她自己作为一个艺术家所处的位置最有效的隐喻。在这方面，舍曼向其说明了早期的一些思考，并和用艺术家自我的身体去传递思想这种方法联系起来，这个方法布鲁斯·瑙曼（Bruce Nauman）从 20 世纪 60 年代中期就已经开始探索了，在 1967年瑙曼的影像《艺术化妆》中他给自己化的妆越来越多。回归于童年主题如角色扮演、化装舞会、模仿和猜谜游戏，舍曼现在创造出一系列角色，去扮演各种各样的人类经历和情感，从得意到厌倦，从悲伤到快乐。 她使用了一种对她自己来说新的技术设备，数字化背景，使得图像更加吸引人，更加丰富，更加充满活力。尽管如此，艺术家总是急切地想要揭开她所塑造的幻觉，因此这种生动性被削弱了。这些小丑用狡猾的外表和略显邪恶的行为，去掩盖他们的愚笨。

▶ 焦点 ⑨ 小丑，第 130 页

84
保罗·麦卡锡与达蒙·麦卡锡
（1973— ）的合作
《皮卡迪利广场》（*Piccadilly Circus*），2003 年
表演，视频，装置，摄影
Collection of the artist/Hauser
&Wirth, London

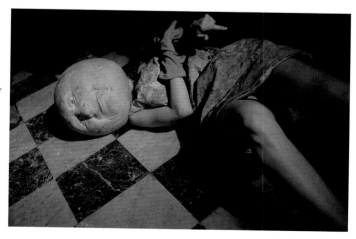

[107—109]

另外一组作品社会肖像系列（2008 年），继续了创造表面的形象和无法被掩盖的现实之间的分裂。她关于美国社会名媛的图像探索了富有的年老女人的社会环境，这些女人们沉醉于保持社会地位、魅力、世故和价值。这里舍曼决定逆风而行，对于这样的作品来说，原本必须密切地接触逐渐商业化的艺术，这是一个被高度透明的收藏家、商人、艺术馆馆长、出版商等有身份的人占据的世界，这些人都是靠艺术谋生，宣扬艺术就是某种时尚卓越的商品。然后，跟舍曼描绘的一样，裂缝出现了，财富、利益和成就设下的陷阱也无法完全战胜一个完全冰冷无知的环境。

▶ 焦点 ⑩ 社会肖像，第 134 页

## 在英式乡村的花园

舍曼在她拍摄的与老去妇女的生活相关的作品中明显表现出来的绝望，遗留在她优雅但是讽刺的壁画（2010 年）系列中。舍曼通过壁画和风景这两个系列向我们介绍了许多独特的角色，有男性有女性。在早前的作品中，舍曼反对不自然、单调装饰的公园和花园。舍曼并不止于扮演某个单一的角色，她穿着不搭配的服装，没有化妆，有时候穿着起皱的紧身服和训练鞋，她成了一系列怪异的历史人物的化身，如一个杂耍的人、一个中世纪的少女、一个没穿衣服的骑士等等。舍曼是作为一个模范和表演者的角色去指导这场带有娱乐和开玩笑性质的社会调查的。在晚一些的几个系列中，舍曼穿的衣服来自香奈儿高级女装。无论是布料、材质、细节和装饰物，这种衣物都充满了美感，但在这种周围的环境背景下会显得带有故意性的不和谐。我们被留下来欣赏这场炫耀，并且做出我们自己的总结。在欢快的外表上又确实带有一些荒谬，舍曼的角色们暗示着他们不过是居住在旋转木马中的住客，这个旋转

[95]

[91—94]

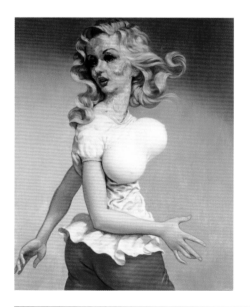

85
约翰·柯林
《扭曲的女孩》（*Twisting Girl*），1997 年
布面油画
96.5 cm×76.2 cm （38 in×30 in）
Private Collction

86
乔治·康多
《洞穴女人》（*Cave Woman*），2001 年
布面油画
152.4 cm×121.9 cm（60 in×48 in）
Private Collction

木马指的是现代的艺术世界。2012 年 2 月在纽约现代艺术博物馆展出的舍曼摄影作品回归展中，她的"摄影式壁画"首次展出并获得了成功。通过这场展览，舍曼被认为是世界当代艺术史上最具有影响力和最重要的艺术家之一。

通过媒体和观众注意力的喂养与滋润，外在的形式组成了这个现代社会的脉络。舍曼的艺术提醒着我们这个图像主导的文化所带来的局限和危险，并且她的信息是写给所有人的，如弗朗西斯科·索契（Francesco Stochi）在《超级当代》（2007 年）中引用的"辛迪·舍曼"，舍曼解释说：

> 当我准备每一个角色的时候，我必须去思考我的工作是为了什么；人们将会去通过看穿装扮和假发之下隐藏着的共性去寻找可辨识的东西。我试着让其他人能比我自己辨识出更多自我的东西。

从这个角度看，舍曼创造出的个体都有着更吸引人的特点。从巴士乘客到小丑，从色情模特到社会中老练世故的人，他们就像是一场猜谜游戏的缩影。但是他们带着挑战回归于观者的凝视：如果你敢，那么请看表面之下的东西。

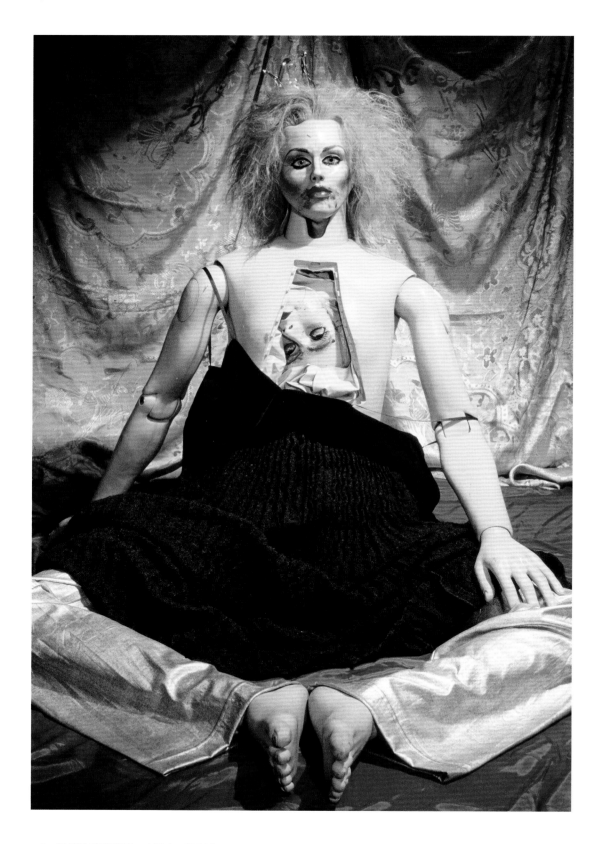

▲ 87
《无题 302 号》，1994 年
（恐怖与超现实主义系列）
有色印刷
172 cm×114.3 cm（67 ¾ in×45 in）
第 6 版

88
《无题 304 号》，1994 年
（恐怖与超现实主义系列）
有色印刷
154.9 cm×104.1 cm（61 in×41 in）
第 6 版

◄ 89
《无题 307 号》，1994 年
（恐怖与超现实主义系列）
Cibachrome 印刷
193.7 cm×101 cm（76 ¼ in×39 ¾ in）
第 6 版

90
《无题 312 号》，1994 年
（恐怖与超现实主义系列）
Cibachrome 印刷
154.9 cm×105.4 cm（61 in×41 ½ in）
第 6 版

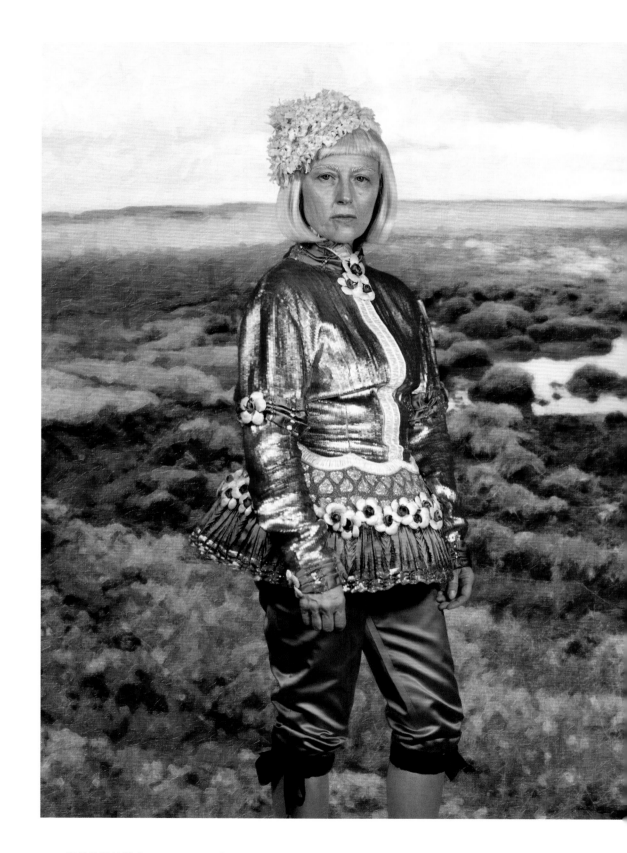

◄ 91
《无题 513 号》，2010/2011
（风景系列）
有色印刷
172.7 cm×244.8 cm （68 in×96 ⅜ in）
第 6 版

92
《无题 540 号》，2010/2012
（风景系列）
有色印刷
180.3 cm×221.3 cm （71 in×87 ⅛ in）
第 6 版

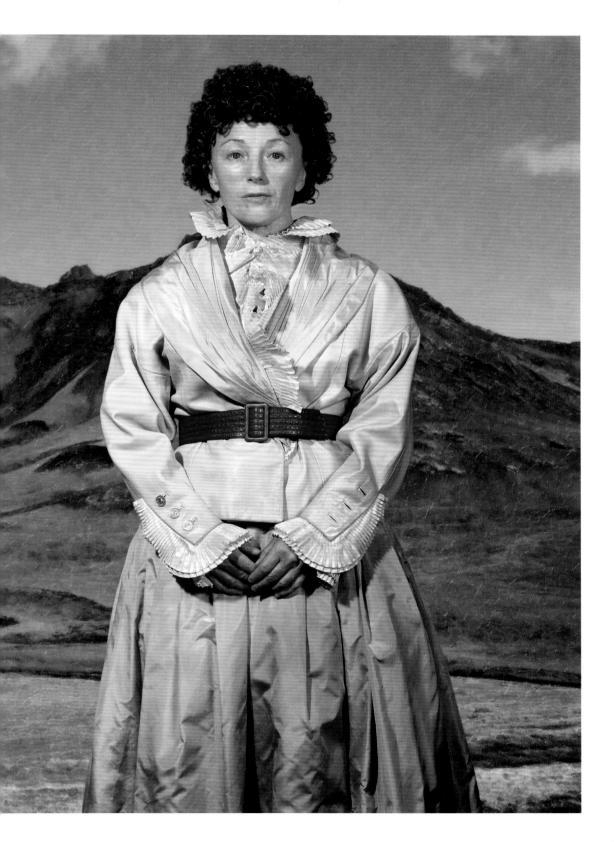

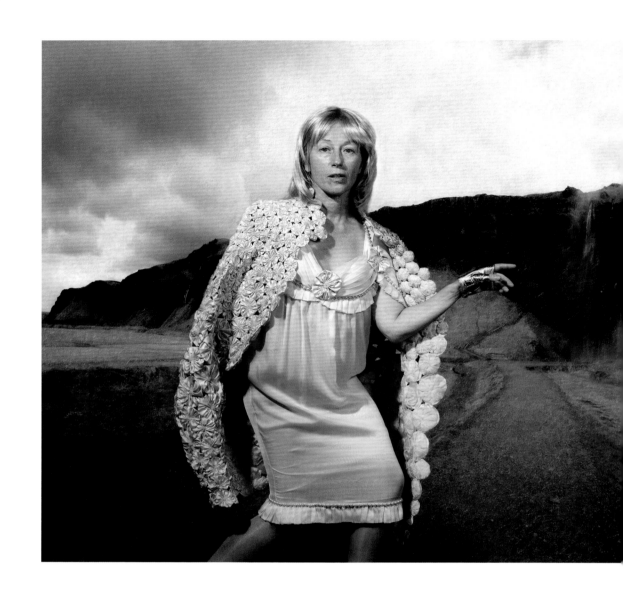

93
《无题 546 号》，2010/2012
（风景系列）
有色印刷
161.3 cm×360.7 cm（63 ½ in×142 in）
第 6 版

这组系列以在不明确的风景中比真人尺寸更
大的人像为特征，系列作品描述了艺术家不
施粉黛但穿着华丽的香奈儿服装。背景摄制
于冰岛或者别处，舍曼为了让作品在风格上
更显绘画性，后期进行了数码处理。

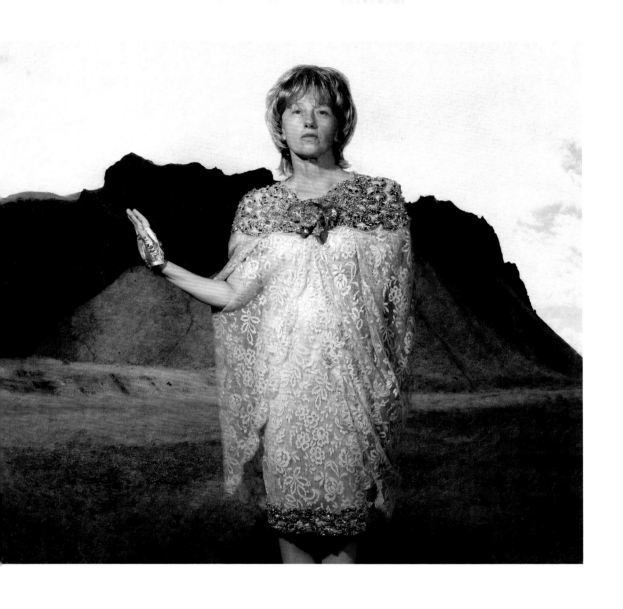

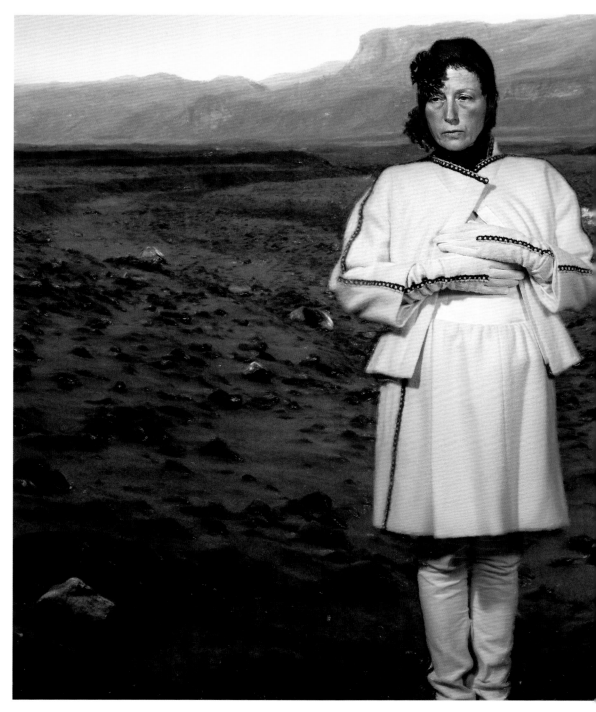

94
《无题 545 号》，2010/2012 年
（风景系列）
有色印刷
180.3 cm×300.4 cm （71 in×118 ¼ in）
第 6 版

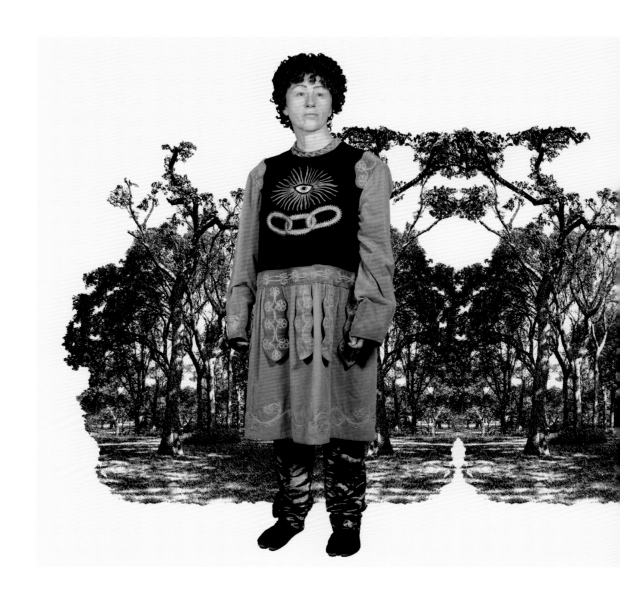

95
《无题》，2010 年
（壁画系列）
涂料印花在 PhotoTex 胶布纸上
尺寸可变

这件作品属于 25 幅面板构成的壁画系列。并不像
舍曼之前利用化妆和假体来改变容貌的那些作品，
现在她转向以数码操作的方式来改变容貌，比如加
长鼻子，或者改变眼睛和嘴巴的形状及尺寸。

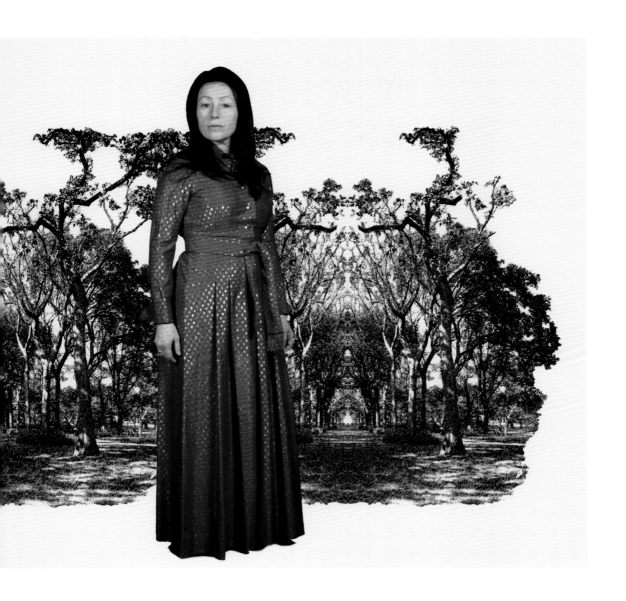

# 焦点 ⑦

## 面具

面具系列［图 96—98］是 20 世纪 90 年代中期舍曼以自己作为视觉元素的创作，从一开始就不可避免地进入了怪诞这个结论。使用化妆术转变自己的脸一直是舍曼早期作品的惯例，但当她开始使用假体并在 1985 年后更极致地使用舞台化妆术时，都为她之后结合这两种策略打下了基础。在灾难系列摄影［图 75—77］中舍曼第一次尝试一系列的面具。历史肖像系列作品［图 68—71，80—81］中结合早期绘画艺术使用的方法，她使用面具利用传统来对历史和不同文化进行了回顾。在最早的时候，面具总是与保护、欺骗、增强、魔力、伪装和表演娱乐联系起来。面具与身份和自我关联密切：表达夸张、隐藏、转变和愉悦。从灾难系列开始，面具只是附带地呈现在一些作品当中。历史肖像系列中的作品《无题 228 号》［图 69］就是基于圣经故事《朱迪斯与荷洛芬尼斯》，女英雄朱迪斯拿着一张代表荷洛芬尼斯头颅的面具。面具在性图像系列［图 82］、时尚摄影系列［图 48—49］，还有恐怖与超现实主义系列［图 87—90］系列中都具有显要地位。而在面具系列作品中有一个重大发展，那就是，面具在这里第一次正式成为了作品的对象。

面具与化妆的结合提供一个几乎无限的转化可能性。作品《无题 323 号》［图 97］中全面地使用这种形式，化着紫色妆的脸，不仅包裹着皮肤和眉毛，还有嘴唇。从化妆到假体的转化大部分已经完成，真正的脸部几乎完全被隐藏和转变。在另一幅作品中，面具取代了舍曼的整张脸。在作品《无题 324 号》［图 98］中则只剩下面具，她的整张脸都好像涂满了棕色的塑料质感的光滑液体，这个形象只是以这种形式存活着，它的眼睛是人造的医学眼球。在其他地方，质地和颜色的组合则形成了一系列丰富的视觉经验。

总的来说，这个系列的主题由许多变化的内容组成，主题围绕着童年恐惧，而童年恐惧又是与隐藏身份和潜在威胁这些想法相关联的。作品《无题 317 号》［图 96］是这类创作当中最邪恶的作品之一，它杂糅了不同的元素，包括戴着面具并隐藏着涂上金色皮肤的脸，变红的眼睛和被涂黑的恐怖微笑完整地塑造了奇异感。主角十分含混地利用表象的诱惑说着阴险的意图。如果没有明显的伪装痕迹，图像会变得让人难以容忍，然而这正是舍曼的意图。在各种各样的媒介语境中，我们的确对这些材料、外观，以及她的作品很宽容，这些都可以非常轻易地变成新的现实。

96 ▶
《无题 317 号》，1995
（面具系列）
有色印刷
147 cm×99.7 cm（57 ⅞ in×39 ¼ in）
第 6 版

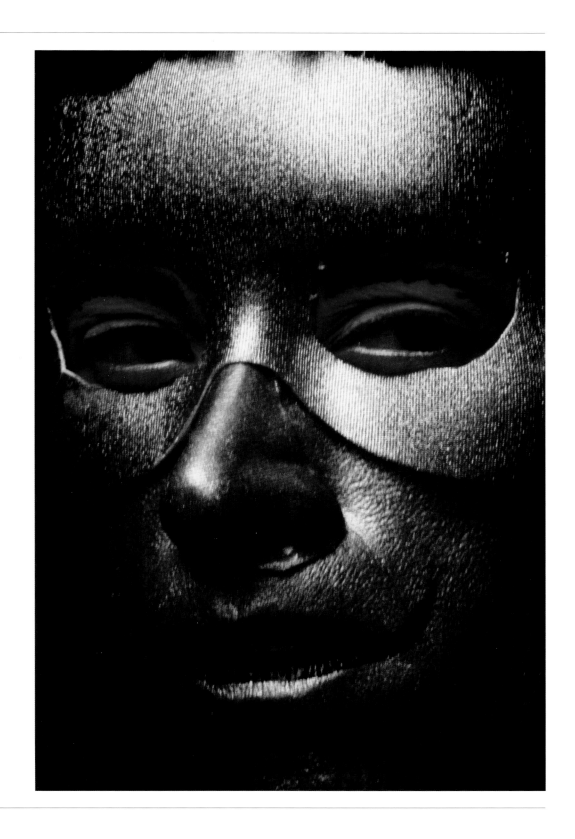

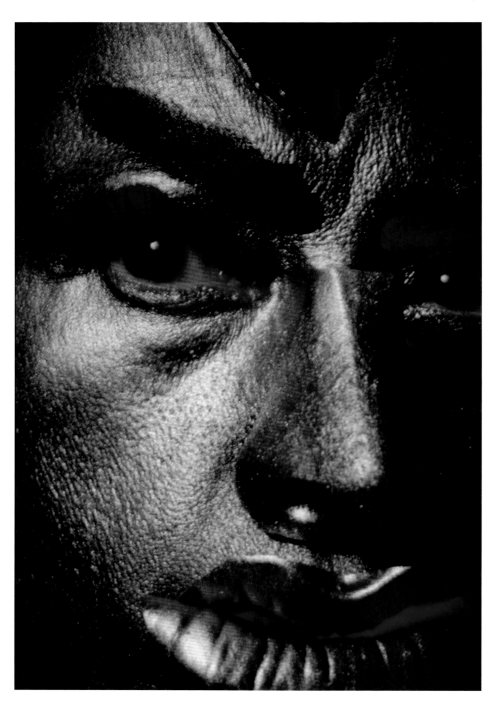

97
《无题 323 号》，1994 年
（面具系列）
有色印刷
147 cm×99.1 cm （57 ⅞ in×39 in）
第 6 版

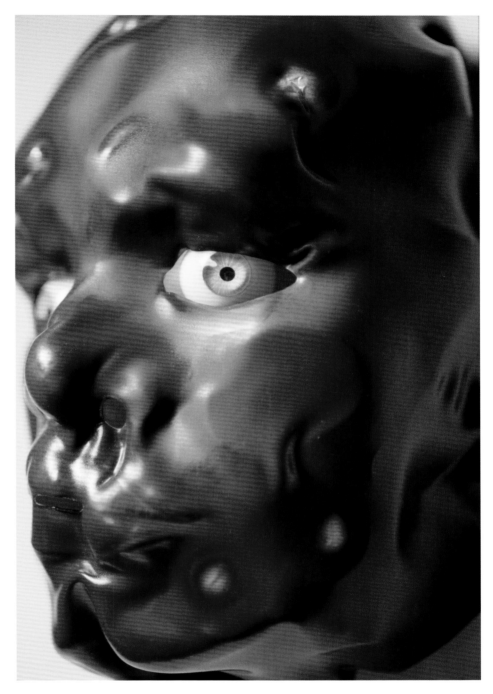

98
《无题 324 号》，1995 年
（面具系列）
有色印刷
146.7 cm×99.1 cm （57 ¾ in×39 in）
第 6 版

# 焦点 ⑧

头像摄影

在消失了 6 年之后，舍曼终于在头像摄影系列作品（2000 年）［图 99—103］中回归模特 / 演员身份。与舍曼最后一次自己扮演不同角色为特征的 1993—1994 年时尚摄影［图 48—49］作品相对比，在头像摄影系列中没有精巧的舞台设置，只是利用简单的背光。作为结果，摄像机的全部注意都毫不松懈地落在她所创造的每一个角色上。同样不同于早期历史肖像［图 68—71，80—81］和性图像［图 82］中时而出现的对男性人物的描述，这系列所有的图像都关于女人。现在，虽然她们不可避免地老去了，舍曼探索了她们用尽各种方法，绝望而又虚假地想要表现得年轻和魅力的过程。

这个系列聚焦于女演员遇到的一个困境，她们屈服于社会总是迷恋年轻人这个事实，结果她们发现不再被她们从事的职业需求了。因为不走运她们没有获得想要的角色，她们一边被迫寻找其他的工作，一边继续期望她们的才能会被赏识，会再一次被屏幕所召唤。舍曼的摄影采用虚构的宣传照方式，拍下这些女人各种姿势的肖像，希望可以给她们一个自我救赎的机会。她们的身份被假定为年轻时尚和运动型的女人，又或者是迷人的社会名媛。然而结果是注定可悲的，既不令人信服，也并不吸引人。舍曼使用极致怪诞的化妆术，不合适的服装、夸张的发型和令人厌恶的假体去揭露这些女人努力却无法逃脱的虚假。作品《无题 352 号》［图 102］说明最可怜的失败便是试图使自己看上去比事实上更年轻，这是一个陷入了伪装的谎言。舍曼运用超时尚的化妆品、人体彩绘和暴露的衣衫使她们看上去更滑稽而非更诱惑。年龄征服了她们，只剩下美好的期望和无情的现实间的尖锐分歧。

从艺术的角度说，舍曼把玩的是一个复杂的游戏。从本质上说，艺术家扮演着她自己创造的角色，而接下来这些角色为了创造一个关于自己的假象又接受了不同的角色。选用女演员作为表现对象进一步尖刻地与舍曼自己作为一个依靠虚构创造的艺术家产生了关系。这不仅反映她探索艺术和社会问题，还说明舍曼对外貌的创造又开始占据了主导地位。

99 ►
《无题 400 号》，2000 年
（头像摄影系列）
有色印刷
91.4 cm×61 cm（36 in×24 in）
第 6 版

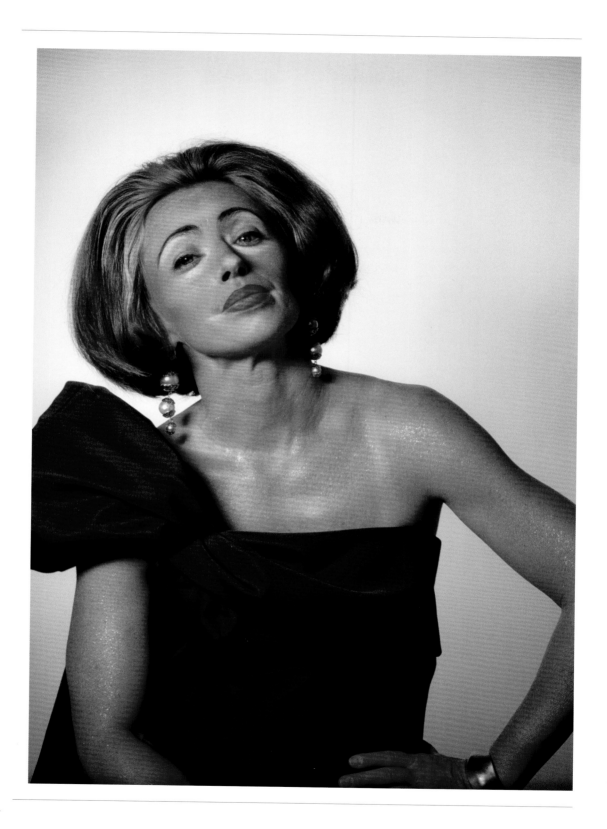

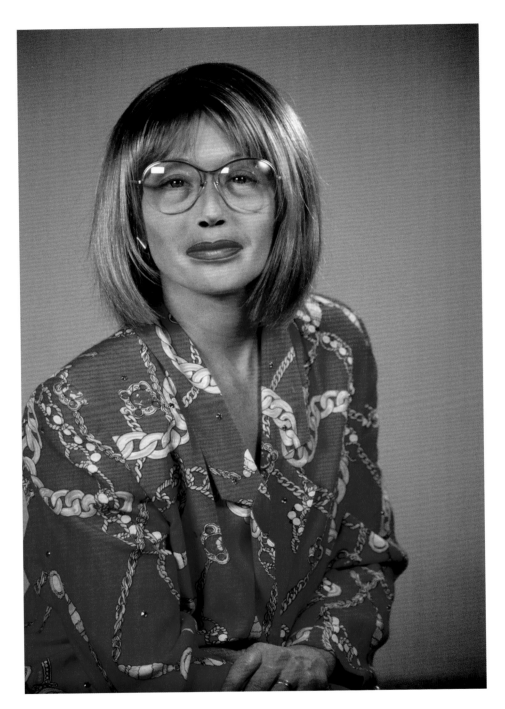

100
《无题 405 号》，2000 年
（头像摄影系列）
有色印刷
83.8 cm×55.9 cm（33 in×22 in）
第 6 版

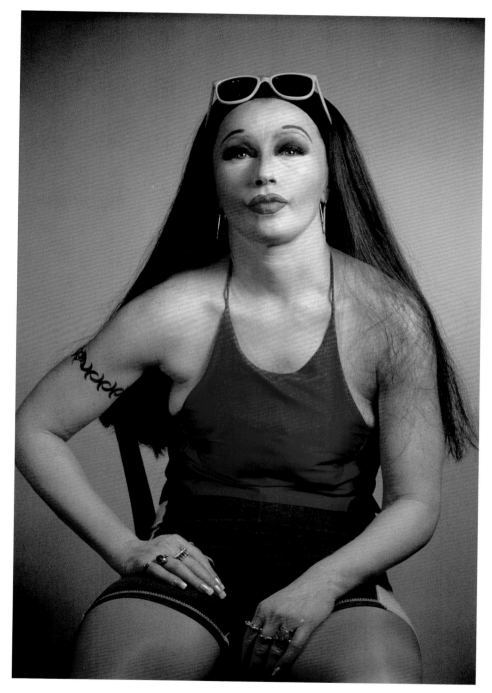

101
《无题 355 号》，2000 年
（头像摄影系列）
有色印刷
91.4 cm × 61 cm （36 in × 24 in）
第 6 版

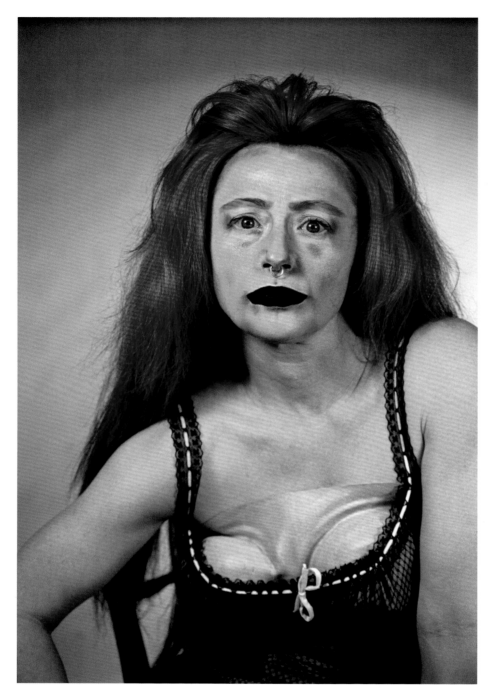

102
《无题 352 号》，2000 年
（头像摄影系列）
有色印刷
68.6 cm×45.7 cm（27 in×18 in）
第 6 版

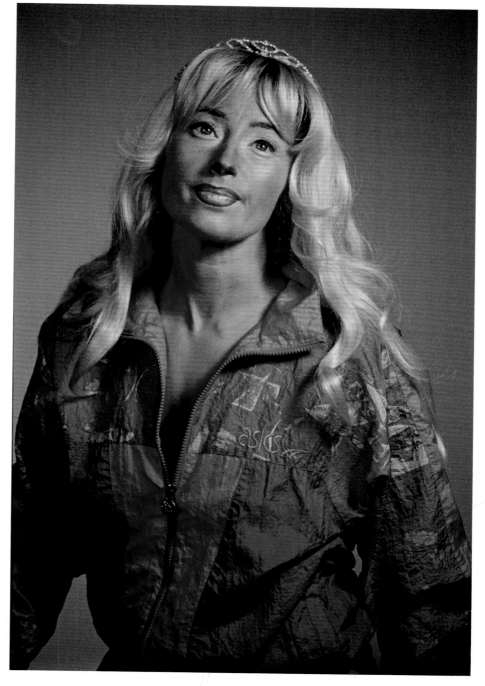

103
《无题 397 号》，2000 年
（头像摄影系列）
有色印刷
91.4 cm×61 cm （36 in×24 in）
第 6 版

# 焦点 ⑨

## 小丑

舍曼的艺术作品总是避免自我探索和自传式的表现方法。就像无题电影剧照系列［图 25—32］中作品《无题电影剧照 27 号》［图 28］的主角"哭泣的女孩"，舍曼说："这张图片或者其他任何作品都与我个人生活中发生的事情无关。"在别处，她对于角色扮演也发表言论说："我并不觉得我就是作品中的那个人物，我想的是一个特定的故事或者处境，但我并没有变成她。"自始至终，舍曼的作品是靠转变而不是靠揭示发展的。也就是说，在头像摄影系列作品［图 99—103］中的表演主题与她自身艺术实践的领域重叠了。在接下来的小丑（2003—2004年）［图 104—106］系列中，在专注于角色类型就完全是演员本身这一点上，这一概念变得尤为明显。

在这个系列中，穿衣打扮，化妆术的使用，外观的变形和全新的、明显伪装的身份创造，所有这些工作实践的方面都用来描述马戏团小丑或者儿童派对上的小丑和他们的生活。同时，它们精确地证实了舍曼从一开始就告知的那些工作策略。从这个角度看，小丑系列摄影作品具有强迫的模糊意味。一系列新的角色走向伪装概念的极端，这也正是舍曼艺术的核心。同时有一个意外的转变，就是这种欺骗被猜谜游戏之下隐藏着的情感和个人身份所表达的信息削弱了，舍曼的小丑角色暗示了一系列更深刻的人物特征。有些看上去忧伤和沮丧，有些漫不经心，还有些看上去是邪恶的。她的创造不仅仅是小丑，还有这些角色的表现。在作品《无题 415号》［图 105］中雌雄难辨的小丑夸张的装扮强调了这种多层次的技巧。这幅作品中的人物性别模糊，手中握着的粉红果汁瓶子散发着对男性生殖器的暗示。这些图像说明舍曼一直在维持角色和角色隐藏的信息之间的张力。作品《无题 413 号》［图 104］中的焦虑感变得明显，小丑穿着"舍曼"字样标识的外衣。这是唯一一次可以感受到舍曼有可能在观者面前识别和暴露自己，就好像把自己的艺术名片摆在桌子上。

舍曼对于传统小丑形象的挪用汇集了许多散布在她艺术中的不同元素。从历史的角度看，相比演员，小丑更是一个典型的表演者。他们让表演的行为和技巧变得清楚直白，并把这些提高到表演原则的高度。小丑与怪诞之间的联系也是其主要的特征、化妆、假体、假发、衣着、鞋子和荒谬的装饰物，甚至有时性器官也是小丑概念中不可或缺的一部分。在脱离马戏团语境之后，小丑这个概念影响了人类的想象，传达出愚蠢、插科打诨、纯真、欺骗、不幸和恶作剧等信息。除吸引孩童之外，他们偶尔也能引起我们对成人理解的不寒而栗。就好像举起镜子来揭示那些我们不愿看到的：关于我们自己的一些愚蠢场景。当我们嘲笑小丑的时候，总有一股不安、模糊的逆流好像在说，我们也在嘲笑我们自己。

104
《无题 413 号》，2003 年
（小丑系列）
有色印刷
116.8 cm×79.1 cm （46 in×31 ⅛ in）
第 6 版

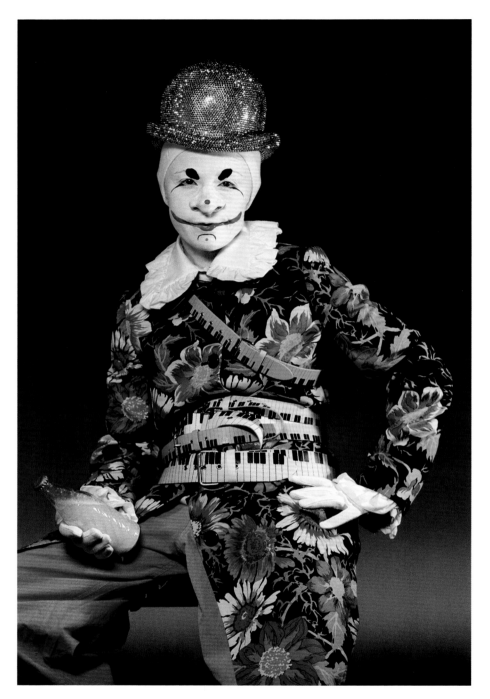

105
《无题 415 号》，2004 年
（小丑系列）
有色印刷
172.7 cm×113 cm（68 in×44 ½ in）
第 6 版

106
《无题 424 号》，2004 年
（小丑系列）
有色印刷
136.5 cm×139.1 cm （53 ¾ in×54 ¾ in）
第 6 版

# 焦点 ⑩

## 社会肖像

把上了年纪的妇女当成它的描述主题，社会肖像系列（2008 年）［图 107—109］在介绍描述的新模式和需要注意的地方的同时还发展了几个重要的早期主题。在头像摄影［图 99—103］中舍曼描述的成熟妇女正在面对她们的年龄问题。然而女演员似乎被一种不可能打败了，这种不可能指的是恢复已经失去的性感。这些社会名媛开始运用不同的策略。比起试图获得虚无的年轻魅力，他们更专注于在她们自身的社会地位和圆滑世故上下功夫，因为这是一种保持个人和社会可信度的方式。这些权力者（金融家、政客和律师等）的妻子们，她们必须在这个充满压力和竞争、公开成就的世界中引人注目。为了探索这些错综复杂的关系，舍曼的角色们还发展出了一系列为此服务的装置和技术。背对着背景幕布拍摄是为了努力传达出一种历史感和实质感，角色为了镜头摆出的女性姿势是为了表达出傲慢和自我的重要性。然而她们制造并且居住的环境就像舍曼使用的背景幕布一样是一种怪异的空洞。尽管她们努力地想去保持姿态、富裕和信心，就像作品《无题 470 号》［图 108］中的红唇红眼的妇女一样，这些有权力有地位的女人是被她们神经质的、冷漠的自私和面具一般的虚假魅力所背叛了。

甚至这些肖像摄影的框架都弄得像是虚假的。虽然她们优雅、华丽、复杂，但是这种优雅仍然是虚假的、人造的。离开了舍曼在头像摄影和小丑系列［图 104—106］中明显的怪异特点，她拍摄圆滑世故的妇女时使用了更为朴实低调的方法。但是就像一些尖锐的社会评论者说的那样，这并没有让她们的外表少一些悲伤或者烦扰。肖像表面下隐藏着无法言说的压力和紧张，这是因为她们不得不面对年龄这个困境，同时也与舍曼自身同为妇女和艺术家这个窘境息息相关。舍曼人到中年，已经到了她职业生涯的第五个十年，她开始面临一些最普遍的困境：飞逝的时间，从更深的方面说，每个人都得面对自己的老去和死亡。这些都是人类逃不开的命运，舍曼使那些揭露人类愚蠢的艺术变得可以被人理解为某种绝望，这时候，人们立马就可以理解这其中的矛盾并最终谅解这种愚蠢了。尽管她们对于解决年龄问题时表面上显得冷漠无情，但是舍曼对这些妇女的外表的描写意外地唤起了一种强烈的脆弱感。舍曼的社会美女这一系列没有欺骗任何人，更没有欺骗她们自己。作为一个艺术家，舍曼从揭示欺骗和虚假中建立起她的艺术，并追寻着它的策略——比如向《名利场》杂志投出一个热切的眼神。从这个角度来说，这些作品指的是欺骗的失败和欺骗的理由。因此，即使是编造的，从舍曼一开始的创作到现在，她们仍然是重要的。

107 ►
《无题 466 号》，2008 年
（社会肖像系列）
有色印刷以及装饰框
246.7 cm×162.4 cm（97 ⅛ in×63 ⅝ in）
第 6 版

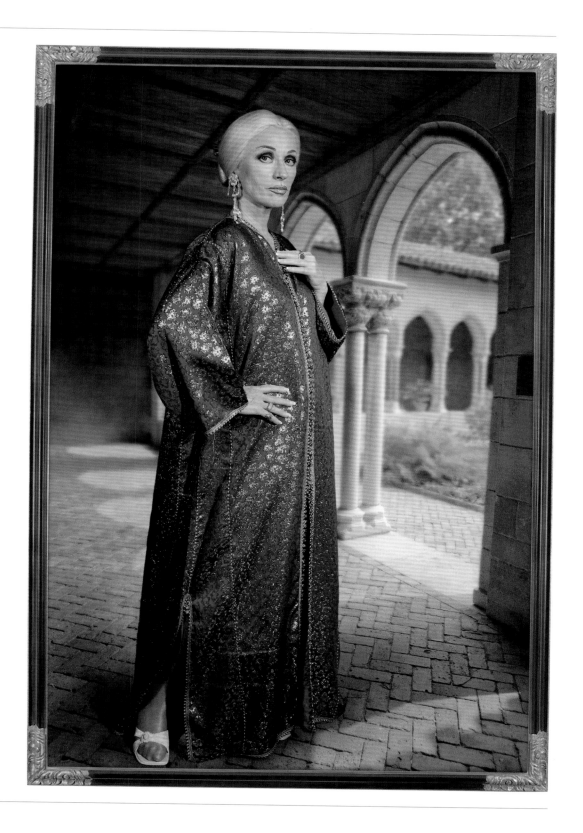

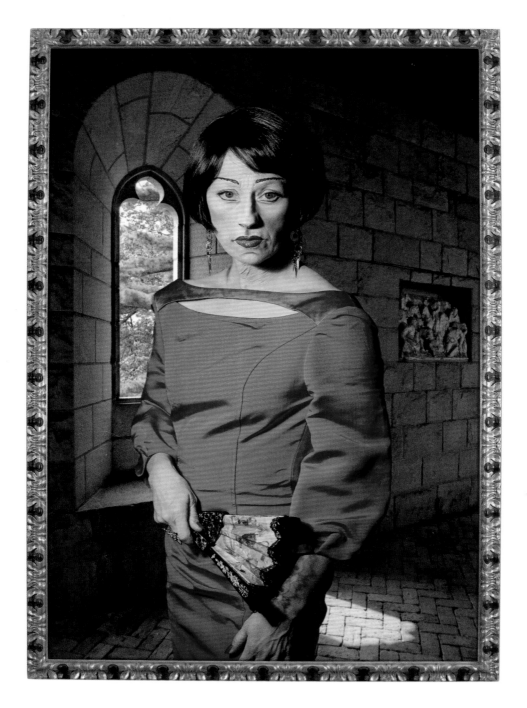

108
《无题 470 号》，2008 年
（社会肖像系列）
有色印刷以及装饰框
216.5 cm×147.3 cm （85 ¼ in×58 in）
第 6 版

109
《无题 475 号》，2008 年
（社会肖像系列）
有色印刷以及装饰框
219.4 cm × 181.6 cm （86 ⅜ in × 71 ½ in）
第 6 版

# 年 表

1954 年
辛迪·舍曼于 1 月 19 日出生于美国新泽西州格伦岭。

1972 年
进入纽约州立大学布法罗学院,舍曼的主修是绘画和素描,但很快她就放弃自己的主修聚焦在摄影这个媒介上。

1974 年
与罗伯特·隆戈还有其他年轻艺术家一起在布法罗市创办独立艺术空间:厅墙当代艺术中心。

1975 年
舍曼参加布法罗市厅墙当代艺术中心和 CEPA 画廊的群展。

1976 年
舍曼从大学毕业获得艺术本科学位,参加了更多群展,有"噪声,开放空间"和"ArtpArkArt II"。

1977 年
她参加了"厅墙"位于纽约的艺术家空间和"摄影'77"位于布法罗市奥尔布赖特—诺克斯艺术画廊的群展,同年不久她便搬到纽约。

1979 年
舍曼的首次无题电影剧照系列作品展览在厅墙当代艺术中心举行,在纽约的艺术家空间也展出了这一系列的作品。

1980 年
作品在纽约 The Kitchen 画廊(作品为无题电影剧照系列)和 Metro Picture 画廊(作品为她的第一个彩色摄影背景投影系列)展览,在休斯敦当代美术馆也举行了"辛迪·舍曼:摄影"展。

1981 年
《艺术论坛》委任舍曼制作一系列用来出版的图片,所以她完成了杂志插页系列作品。作品最后被杂志社拒绝使用,但在纽约的 Metro Pictures 画廊展出。

1982 年
舍曼作品展从阿姆斯特丹市立博物馆展开,巡展到了比利时、英国、德国、瑞士、挪威和丹麦。她的作品出现在威尼斯双年展和第七届卡塞尔文献展上,专著由德国慕尼黑 Schirmer/Mosel 出版社出版。

1983 年
在美国华盛顿赫希洪博物馆举办作品展,她的作品进入惠特尼双年展,伦敦泰特美术馆收藏她的粉红浴袍系列作品。

1983—1984 年
舍曼被纽约一家时装店委任创作拍摄由时尚设计师让·保罗·高提耶、Comme des Garçons 和多罗蒂·比斯制作的服装。

1985 年
第一次在童话系列中尝试使用假体,作品出现在卡内基国际艺术展。

1987 年
展览首次由纽约大型的美术馆——惠特尼美术馆举办，展览包括她 1975 年以来创作的超过 80 幅作品。

1988—1996 年
相继有许多大型的美术馆展览，其中包括美国、奥地利、新西兰、英国、以色列、巴西、日本、意大利、德国、西班牙和荷兰。这些展览都不断巩固着她的国际声誉。

1988—1990 年
当舍曼待在意大利时，她开始创作历史肖像系列，这一系列取材于早期绘画大师们作品当中被描绘的角色和场景。

1991 年
大型舍曼作品研究展由瑞士巴塞尔组织并巡展到伦敦白教堂画廊。

1995 年
纽约现代艺术博物馆获得无题电影剧照系列作品。舍曼参加威尼斯双年展并获得麦克阿瑟奖。

1996 年
大型回顾巡展由鹿特丹的博艾曼斯·范·伯宁恩博物馆组织。

1997 年
舍曼执导了电影《办公室杀手》，演员有珍妮·特里普里霍恩、莫利·林沃德和卡洛·凯恩。无题电影剧照系列作品巡展由纽约现代艺术博物馆组织。同年，舍曼作品的回顾巡展由芝加哥现代美术馆和洛杉矶现代美术馆共同组织。

2000—2002 年
开始头像摄影系列作品，暗示着她回归到特写肖像中。

2001 年
舍曼收到美国艺术协会（American for the Arts）颁发的国家艺术奖。

2003 年
获得美国艺术与科学学院奖（American Academy of Arts and Sciences Award）。在伦敦蛇形画廊和爱丁堡的苏格兰国家现代艺术画廊举办回顾展。

2003—2004 年
她开始创作小丑系列摄影，也是首次尝试在作品中使用数码化的背景。

2006 年
1975 在当代艺术中心厅墙展览过的《自我们的戏剧》在纽约的 Metro Pictures 画廊再次呈现。作品的相关书籍由汉杰坎茨出版社出版。

2006—2007 年
展览由奥地利布雷根茨美术馆组织，巡展在巴黎凡尔赛宫、哥本哈根路易斯安娜现代艺术博物馆和柏林马林—格罗皮乌斯展会举行。

2007—2008 年
舍曼开始创作社会肖像系列。

2009 年
获得由纽约犹太人博物馆颁发的曼·雷奖。参加由纽约大都会美术馆组织的展览"图片的一代：1974—1984"。

2011 年
壁画系列作品加入九个新的角色，以装置的方式呈现在基辅的平丘克基金会和威尼斯双年展的意大利国家展团。

2012 年
纽约现代艺术博物馆发动迄今为止最大型的舍曼作品回顾巡展，展览地区包括洛杉矶现代美术馆、明尼阿波利斯沃克艺术中心和达拉斯美术馆。

2013 年
奥斯陆阿斯楚普费恩利当代艺术馆和斯德哥尔摩现代美术馆共同组织了舍曼作品研究展"无题的恐怖"。2014 年展览在苏黎世美术馆。

## 扩展阅读

*1983 Biennial Exhibition* (exh. cat., The Whitney Museum of American Art, New York, 1983)

Amelia Arenas et al., *Cindy Sherman* (exh. cat., The Museum of Modern Art [and tour], Shiga, 1996)

Jean-Pierre Criqui, 'The Lady Vanishes', in *Cindy Sherman,* (exh. cat., Galerie nationale du Jeu de Paume, Paris, 2006)

Amanda Cruz et al., *Cindy Sherman: Retrospective,* (exh. cat., Museum of Contemporary Art, Chicago, 1997)

Amanda Cruz, 'Movies, Monstrosities, and Masks: Twenty Years of Cindy Sherman', in *Cindy Sherman* (exh. cat., Museum of Contemporary Art, Chicago, 1997)

'Cindy Sherman Talks to David Frankel', *Artforum* (March 2003), pp. 54–5, 259–60

Xavier Douroux and Franck Gautherot, 'A Conversation with Cindy Sherman', in *Cindy Sherman* (Dijon, 1982)

Régis Durand, 'A Reading of Cindy Sherman's Works, 1975–2006', in *Cindy Sherman* (exh. cat., Galerie nationale du Jeu de Paume [and tour], Paris, 2006)

Betty van Garrel et al., *Cindy Sherman* (exh. cat., Museum Boijmans Van Beuningen [and tour], Rotterdam, 1996)

Ken Johnson, 'Cindy Sherman and the Anti-Self: An Interpretation of Her Imagery', *Arts Magazine* (November 1987), pp. 47–53

Rosalind Krauss, 'Cindy Sherman: Untitled', in Johanna Burton (ed.), *Cindy Sherman* (Cambridge, MA, 2006)

Bill Krohn, *Hitchcock at Work* (London, 2000)

Donald Kuspit, 'Inside Cindy Sherman', *Artscribe* (September–October 1987), pp. 41–3

Lucy R. Lippard, 'Scattering Selves', in *Inverted Odysseys: Cindy Sherman* (exh. cat., New York University Grey Art Gallery, 2000)

Stephen W. Melville, 'The Time of Exposure: Allegorical Self-Portraiture in Cindy Sherman', *Arts Magazine* (January 1986), pp. 17–21

Laura Mulvey, 'A Phantasmagoria of the Female Body', in *Cindy Sherman* (exh. cat., Galerie nationale du Jeu de Paume [and tour], Paris, 2006)

Sandy Nairne, *The State of the Art: Ideas and Images in the 1980s* (London, 1987)

Peter Schjeldahl, 'The Oracle of Images', in *Cindy Sherman* (exh. cat., Whitney Museum of American Art, New York, 1987)

Cindy Sherman, *Cindy Sherman Photographien,* (exh. cat., Westfälischer Kunstverein, Münster, 1985)

Cindy Sherman, 'Introduction', in *A Play of Selves* (exh. cat., Sprüeth Magers, London, 2007)

Cindy Sherman, 'The Making of Untitled', in Peter Galassi and Cindy Sherman, *The Complete Untitled Film Stills* (New York, 2003)

*Cindy Sherman* (exh. cat., Laforet Museum, Tokyo, 1984)

*Cindy Sherman* (exh. cat., The Serpentine Gallery, London; The Scottish National Gallery of Modern Art, Edinburgh, 2003)

Francesco Stochi, 'Cindy Sherman', in Francesco Bonami (ed.), *Super Contemporary* (Milan, 2007)

Valentine Tatranksy, 'Cindy Sherman, Artists Space', *Arts Magazine*, no. 5 (1979), p. 19

Paul Taylor, 'Cindy Sherman, Old Master', *Art & Text* (May 1991), p. 38

'The Vivisector' (press release), Sprüeth Magers (London, 2012)

## 图片版权

# 作品列表

The only body of work that Cindy Sherman has titled is the Untitled Film Stills. The rest of her series are untitled, although many of them have been published extensively with series titles. Sherman has also not numbered her photographs. The numbers that appear after 'untitled' are inventory numbers assigned by her gallery, Metro Pictures. Since the numbered titles have been widely published, we have chosen to include the numbers in this book for consistency. The last five entries in this list have not yet been assigned a series title.